독학 예술가의 관점 있는 서가

독학 예술가의 관점 있는 서가 아웃사이더 아트를 읽다
The Bookshelf of the Self-taught Artist: Reading the Outsider Art

발행 2022년 4월 11일

저자 오혜재

표지그림 셰익스피어 앤드 컴퍼니(2014). 14.8×21 cm. 색연필 © 오혜재

펴낸이 한건희

펴낸곳 주식회사 부크크

출판사등록 2014년 7월 15일(제2014-16호)

주소 서울특별시 금천구 가산디지털1로 119 SK트윈타워 A동 305호

전화 1670-8316

이메일 info@bookk.co.kr

ISBN 979-11-372-7987-2

www.bookk.co.kr

독학 예술가의 관점 있는 서가

아웃사이더 아트를 읽다

The Bookshelf of the Self-taught Artist: Reading the Outsider Art

오혜재 지음

차례

들어가며

2014년부터 독학으로 그림을 그리기 시작했다. 그리고 6년 뒤인 2020년, 문화체육관광부 산하의 한국예술인복지재단에 예술활동 증명을 신청했고, 2개월여 간의 심사를 거쳐 예술활동증명서를 손에 넣었다. 「예술인복지법」 제2조 및 「예술인복지법 시행령」 제2조에 의한 공식 승인으로, 예술인의 직업적 지위와 권리를 법으로 보호하는 국가 공인 시스템이 정규 미술교육을 받지 않은 독학 예술가의 활동을 인정해 주었다는 점에서 한층 자신감과 희망을 충전할 수 있었다. 그리고 2021년에 첫 예술 분야 저서인 『저는 독학 예술가입니다』를 펴냄으로써, '독학 예술가' self-taught artist 로서의 정체성을 구축하기 위한 디딤돌을 놓았다.

유럽에서 '비주류 예술'의 개념은 1920년대 초에 태동했고, 1945년 프랑스의 화가 장 뒤뷔페Jean Dubuffet가 이러한 비주류 창작자들의 예술을 '날 것의 예술'raw art이라는 뜻의 '아르 브뤼'Art Brut로 정의하면서 개념이 보다 명확해졌다. 이후 정식으로 미술교육을 받지 않은 이들이 기성 예술의 유파나 지향에 관계없이 창작한 작품을 일컫는

'아웃사이더 아트'Outsider Art로 발전했고, 이는 '민속 예술' Folk Art, '독학 예술'Self-taught Art, '나이브 아트'Naïve Art 등 다양한 개념으로 세분화됐다.

외국에서는 오래전부터 아웃사이더 아트의 영역에서 활동하는 비전공 예술가들을 인정해주었다. 앙리 루소Henri Rousseau, 빈센트 반 고흐Vincent Van Gogh, 프리다 칼로Frida Kahlo, 장 미셸 바스키아Jean-Michel Basquiat. 이름만 들어도 아는 이들 예술가 모두 정식 미술교육을 받지 않은 이들이었다. 하지만 한국에서 아웃사이더 아트는 여전히 낯선 미지의 영역이다. 『저는 독학 예술가입니다』는 아웃사이더 아트에 대한 국내 인식과 관심을 높이고, 한국 사회 곳곳에서 활동하고 있는 독학 예술가들과 교감하고자 펴낸 책이었다.

『저는 독학 예술가입니다』에서는 독학 예술가로 성장해가는 자전적인 이야기에 집중했다. 한 걸음 더 나아가, 한국 사회에서 아웃사이더 아트의 존재감이 어느 정도인지에 대해 보다 실질적이고 깊이 있게 살펴보고픈 욕구가 생겼다. 이를 위해 아웃사이더 아트를 다룬 국내 읽을거리들을 찾아 공유하고 음미해야겠다고 생각했다. 반년여 간에 걸쳐 '진흙

속의 진주'처럼 국내 곳곳에 숨어있는 아웃사이더 아트 자료들을 찾아냈고, 이들에 대한 '독후감'을 나의 첫 브런치 매거진 〈독학 예술가의 관점 있는 서가〉brunch.co.kr/magazine/ selftaughtart에 채워 넣었다. 이후 '다듬어지지 않은 원석' 이었던 매거진의 글들을 가공해, 나의 두 번째 예술서 『독학 예술가의 관점 있는 서가: 아웃사이더 아트를 읽다』로 재탄생시켰다. 참고로 이들 자료는 국내에서 발간된 것 외에도, 한국어로 번역·발간돼 한국 독자들이 접할 수 있는 해외 자료까지 포함하고 있다. 또한 이 책의 제목에 '서가' 라는 단어가 포함돼 있지만, 단행본뿐만 아니라 잡지, 온라인 블로그 콘텐츠까지 다루었다.

19세기 영국의 대표적인 낭만주의 풍경화가인 존 컨스터블 John Constable은 사실상 독학으로 미술을 배웠다. 아이러니 하게도 그는 독학 예술에 대해 상당히 부정적이었다. "독학한 예술가는 아무것도 모르는 자에게 배운 자"라고 말했고, "위대한 화가는 독학을 한 적이 없다"고 강조하기도 했다. 이처럼 독학 예술에 대한 그의 복합적인 감정은 『미술관에 가면 머리가 하얘지는 사람들을 위한 동시대 미술 안내서』 Playing to the Gallery에서 저자인 영국 아티스트 그레이슨 페리

Grayson Perry가 한 말로 갈음할 수 있겠다. "예술 대학에 가지 않아도 예술가가 될 수는 있지만, 대학에 가지 않는다면 예술가로서 직업적 경력을 쌓는 것이 불가능하지는 않아도 무척 어렵다."

무無에서 유有를 발견하는 것은 언제나 지난하다. 독학은 끊임없이 '밑천 없고 기약 없는 지식 순례의 길'을 걸어가는 과정이다. 이는 독학 예술가를 포함한 모든 유형의 비주류 예술가들에게 주어진 숙명이자, 예술사에서 이들 고유의 의미와 가치를 생성해주는 자양분이다. 그리고 뒤뷔페가 아르 브뤼라는 이름으로 비주류 예술을 세상에 알린 이후, 미술계에서는 아웃사이더 예술가들의 존재감을 지속적으로 인지하면서 보다 깊이 있는 분석과 고찰을 시도할 필요성이 생겼다. 이러한 맥락에서 국내 아웃사이더 아트의 현주소를 파악하는 작업은 매우 중요하다.

나는 전문 연구자는 아니지만, 독학 예술가로서의 지식과 경험을 토대로 아웃사이더 아트를 '관점 있게' 읽어내고자 했다. 이 책이 예술 분야 국내 전문가 및 관계자, 비주류 예술가, 그 외에 예술을 사랑하는 모든 이들로 하여금 아웃사이더 아트와 마주하고 알아가도록 하는 '지식저장고'로

거듭나면 좋겠다. 나아가 이 책을 통해 독자들이 국내 아웃사이더 아트의 현주소를 인식하고, 향후 국내 미술계에서 아웃사이더 아트가 나아가야 할 방향을 고민해볼 기회를 얻었으면 한다.

2022년, 무르익은 봄날에

오혜재

주연을 꿈꾸는 조연들

일러스트레이션과 아웃사이더 아트

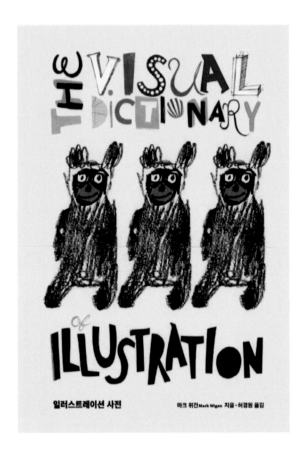

마크 위건 지음, 허경원 옮김, 『일러스트레이션 사전』, 미진사(2015)

나는 시각예술 분야, 그중에서도 일러스트레이션illustration
영역에서 작품들을 만든다. 일러스트레이션은 '제3자에게
무엇인가 의미를 전달하거나, 내용 암시에 사용되기 위해
제작된 그림'이다. 일러스트레이션은 '시각 언어'visual language
로서 인류의 역사와 궤를 같이 했다. 스페인의 알타미라Altamira
동굴, 프랑스의 라스코Lascaux 동굴 벽화를 일러스트레이션의
시초로 보고 있다. 특히 예술적 독창성뿐만 아니라, 효과
적인 메시지 전달을 위한 소통의 역할이 일러스트레이션에
요구된다.

『일러스트레이션 사전』The Visual Dictionary of Illustration
(2015, 미진사)은 영국의 아티스트이자 일러스트레이터,
교수, 작가인 마크 위건Mark Wigan의 저서다. 이 책에서는
일러스트레이션 전문 용어에 대한 간략한 정의(중요 용어는
시각적 예시도 곁들였다)와 이 분야에 대한 유익한 정보,
일러스트레이션과 연결된 주요 기본 원칙, 방법, 재료, 도구,
기술 발전, 기법, 예술과 디자인 운동, 흐름이 망라돼 있다.

처음에는 나의 활동 영역인 일러스트레이션 분야 서적
이라 접하게 됐는데, 특히 이 책을 주목하게 된 이유는
250개 이상의 일러스트레이션 관련 용어들 중에 '아웃사
이더 아트'Outsider Art가 포함됐기 때문이다. 이 책에서는
아웃사이더 아트를 다음과 같이 설명한다.

훈련받지 않은 예술가들이 창조해낸 드로잉, 페인팅, 창작물. 이는 주로 강렬한 문화 전통을 가진 예술가들이나 정신질환자나 죄수들이 창작한 작품과 연결된다. 1945년 장 뒤뷔페Jean Dubuffet는 갤러리 아트를 모방하지 않고 인간의 원초적인 것을 순수하게 표현하는 예술적 작업을 '아르 브뤼'Art Brut라는 용어로 설명·정의했다. 관상학, 공백 공포horror vacui, 꼼꼼한 선, 세분화 결여, 혼합 매체 사용 등을 주요 특징으로 들 수 있다.

아마도 이 책에서는 일러스트레이션 작업에 있어 아웃사이더 아트 스타일의 발상, 기법 등 기술적인 접목을 위해 아웃사이더 아트를 다루지 않았나 싶다. 그러나 개인적으로는, 특히 국내 차원에서 일러스트레이션과 아웃사이더 아트의 '공통분모'에 보다 주목하게 된다.

한국의 현대 일러스트레이션은 서양의 일러스트레이션에 비해 비교적 짧은 역사를 지니고 있다. 최근 일러스트레이션에 대한 국내 관심과 수요가 증가했지만, 그에 비해 일러스트레이션의 역사나 이론, 용어에 대한 정확한 정의가 제대로 성립돼 있지 않다. 또한 글의 내용 이해를 돕는 '수동적 보조자'로서 독립적인 작품성을 인정받지 못하고 '서브 컬쳐'subculture로 치부되는 경향이 있다.

아웃사이더 아트 또한 서양에서 1920년대부터 비주류 예술에 대한 전문성을 인정하고 세부 개념들이 성립돼온 반면, 한국에서는 아웃사이더 아트에 대한 인지도나 연구가 아직까지 미미하다. 또한 국내 비주류 예술활동의 경우, 아르 브뤼와 관련된 소수의 협회나 단체들이 있기는 하나, 이들이 다루는 작가군이 정신 장애인에 국한되는 경향이 여전히 크다.

요컨대 일러스트레이션과 아웃사이더 아트 모두 중요성과 가치에 있어서는 주연급이지만, 한국사회에서 아직 조연에 머물러 있는 영역이 아닌가 싶다. 빠른 미래에 국내에서도 두 예술 영역에 대한 전문성, 지식·정보의 축적 및 연구 활동이 확고하게 자리매김할 수 있게 되길 기대해 본다.

시가 그려낸 그림

감옥 밖의 예술

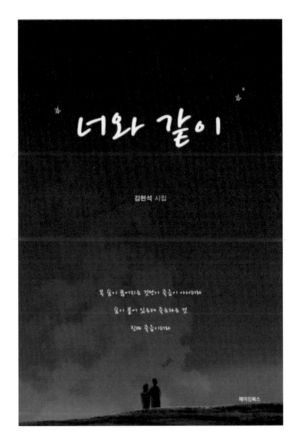

김현석 지음, 『너와 같이』, 메이킹북스(2020)

고대 그리스의 시인 시모니데스Simonides가 말했다. "그림은 침묵의 시이며, 시는 언어적 새능으로 그려내는 그림이다"라고. 아웃사이더 아트 관련 자료들을 찾던 중, 시집 『너와 같이』(2020, 메이킹북스)를 발견했다. 시인의 본업이 놀랍게도 소방관이다. 본업에 종사하며 예술활동도 하는 '겸예술인'이라는 점에서 시인에게 동질감을 느낀 동시에, 이 시집에 〈아웃사이더 아트〉라는 제목의 시가 포함돼 있다는 사실에 호기심이 발동했다. 급한 마음에 책의 후반부에 있는 시 〈아웃사이더 아트〉를 찾아 읽었다. 이럴 수가. 내가 기대했던 것 이상이었다.

- 아웃사이더 아트Outsider Art **-**

고통의 크기를 가늠할 방법이 없다
아픔의 깊이를 헤아릴 길이 없다

돈이 목적이 아니다
명예도 아무 의미 없다
무엇을 바라지 않는 순수 예술藝術

미친 자의 광기狂氣?

그럼 그대는 정상인가?

미친 것과 정상의 기준은 무엇인가?

인간은 아직도 과정에 있지

결과에 있지 아니하다

그대는 영영 미치지 않는가?

얼마나 한심하게 살았으면 미치지 않는가?

미개하다?

아니다

영적이고 신비로운

무한無限의 가치

프리미티브 아트Primitive Art

순수하고 투박한 예술藝術

기교가 없는데 엄청난 기교이다

배우지 않았기에 독창적인 예술
기존 틀에 갇히지 않는다

감옥監獄 밖의 예술藝術
아웃사이더 아트Outsider Art

시인이 왜 아웃사이더 아트를 소재로 시를 썼는지, 아웃사이더 아트에 대해 얼마나 알고 있는지에 대해서는 알 수 없다. 하지만 적어도 내용만으로 보자면, 이 시는 아웃사이더 아트의 태생적 배경과 본질을 정확히 꿰뚫고 있다.

'비주류 예술'인 아웃사이더 아트의 기원은 정신의학에서 시작됐다. 스위스의 정신과 의사였던 발터 모갠셀러Walter Morgenthaler는 1921년 그림을 그리던 그의 환자 아돌프 뷜플리Adolf Wölfli에 대해 다룬 책 『예술가로서의 정신병자』 Ein Geisteskranker als Künstler를 출판했다. 이후 1922년 독일의 정신과 의사이자 미술사가였던 한스 프린츠호른 Hans Prinzhorn은 정신질환자들의 미술작품 수천 점을 모아 『정신질환자의 조형작업』Bildnerei der Geisteskranken: ein Beitrag zur Psychologie und Psychopatho logie der Gestaltung이라는 책을 발표하기에 이른다.

『정신질환자의 조형작업』은 정신의학 분야와 예술을 접목한 최초의 공식 연구로서, 당시 여러 예술가들에게 영향을 미쳤다. 특히 프랑스 화가 장 뒤뷔페Jean Dubuffet는 정식 미술교육을 받지 않고, 주류 사회 및 예술계 밖에 존재하는 창작자들에게 깊은 관심을 보였다. 이들 비주류 창작자들은 예술에 대한 개념이 없었지만, 비상한 창의성과 독창성을 지니고 있었다. 1945년 뒤뷔페는 이러한 비주류 창작자들의 예술을 '날 것의 예술'raw art이라는 뜻의 '아르 브뤼'Art Brut라고 정의했다.

1972년 영국의 예술학자 로저 카디널Roger Cardinal은 장 뒤뷔페가 전통적 문화 영역 밖의 예술을 칭하고자 만든 단어인 아르 브뤼의 영문 번역어로서 '아웃사이더 아트' Outsider Art라는 용어를 고안했다. 처음에는 단순히 아르 브뤼의 영문 표현이었던 아웃사이더 아트는 이후 보다 포괄적이고 개방적으로 진화했다. 아르 브뤼와 아웃사이더 아트 모두 비주류 예술이지만, 예술가의 범위에 있어 아르 브뤼는 정신병원이나 수용소에서의 예술에 초점을 맞춘 협의의 개념인 반면, 아웃사이더 아트는 정식 예술교육을 받지 않은 모든 창작자들에게 적용되는 광의의 개념이다.

이후 아웃사이더 아트는 민속 예술Folk Art, 독학 예술 Self-taught Art, 예지 예술Visionary Art 또는 직관 예술Intuitive Art, 나이브 아트Naïve Art, 프리미티브 아트Primitive Art, 버내 큘러 아트Vernacular Art 등 다양한 예술 영역들로 세분화됐다 (이들 세부 예술 영역들에 대한 자세한 이야기는 뒤에서 다루겠다).

비단 이 시뿐만 아니라, 이 시집 전반의 지향점 또한 '비주류'에 초점을 맞추고 있다. 시집에 실린 150여 편의 시들은 '나'와 '타인'이 함께 살아가는 '우리' 사회에 대한 이야기를 담아내고 있다. 시인은 현시대의 불평등과 모순, 물질 만능과 자본주의 사회, 인정을 잃어가는 사람들의 세태에 대해 날카롭고 비판적으로 통찰하면서도, 사람의 행복, 인간 사이의 정, 약자와 소수자를 배려하는 따뜻함을 보인다. 시인의 본업마저 이타심과 희생정신이 필수인 소방관이 아닌가! 여러모로 이 시집은 아웃사이더 아트에 최적화돼 있다.

새로운 무질서에서 태동하다

필연으로서의 예술

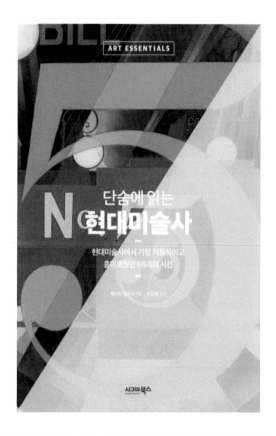

에이미 뎀프시 지음, 조은형 옮김, 『단숨에 읽는 현대미술사: 현대미술사에서
가장 역동적이고 흥미로웠던 68개의 시선』, 시그마북스(2019)

지금은 모르겠다. 나의 부모님 세대에, 그리고 내 학창 시절에는 영어와 수학을 위한 '바이블'이 존재했다. 『성문 영어』 시리즈 없는 영어 공부, 『수학의 정석』 시리즈 없는 수학 공부는 상상할 수 없었다. 그런데 미술계에도 『성문 영어』와 『수학의 정석』에 버금가는 전설의 입문서가 있다. 바로 영국의 미술사학자 에른스트 H. 곰브리치Ernst H. Gombrich의 『서양미술사』The Story of Art다.

1950년에 발간된 이 책은 현재까지 35개 언어로 번역 됐고, 16차례에 걸쳐 개정판이 나왔다. 선사시대부터 현대 까지의 시대별 미술과 그 역사적 가치를 조망하고, 미술 사를 통틀어 괄목할 만한 작품들을 시대, 작품, 작가 정보와 함께 명료하게 정리했다. 1950년 발간 당시에는 총 27장 으로 구성됐으나, 이후 팝아트 등 1960년대 미술 유파를 다룬 마지막 28장이 추가됐다(곰브리치는 2001년 타계하기 전까지 추가로 책을 보완하지 않았다).

현대미술은 대략 19세기 후반(보다 정확하게는 1860년대) 부터 현재까지의 미술을 의미한다. 『서양미술사』 28장 중 4장이 현대미술에 관련된 내용인데, 미술사 전반에서 보면 현대미술 시기의 비중은 매우 작다. 그러나 현대미술의 특성과 관련 예술사조들에 있어서는 다른 시대의 그것보다

파격적이고, 탈전통적이며, 다채롭게 급변한다. 영국의 예술 사학자인 에이미 뎀프시Amy Dempsey의 저서 『단숨에 읽는 현대미술사』Modern Art: Art Essentials Series(2019, 시그마북스)에 '현대미술사에서 가장 역동적이고 흥미로웠던 68개의 시선'이라는 부제를 붙일 수 있었던 것도 그 때문이리라.

이 책은 우리가 일상생활에서 흔히 마주하게 되는 까다로운 현대미술의 개념을 68가지 양식·유파·운동으로 일목요연하게 정리해 보여주고 있다. 19세기 인상주의부터 21세기 목적지 예술까지 대략 연도별로 소개하면서, 각 양식별로 관련 정의, 설명, 주요 작품 이미지, 주요 작가, 특징, 장르, 주요 소장처를 2쪽 분량으로 간략히 제시한다.

뎀프시는 현대미술의 주요 시기와 특징을 ✿ 아방가르드의 부상(1860-1900년), ✿ 현대를 위한 모더니즘(1900-1918년), ✿ 새로운 질서를 찾아서(1918-1945년), ✿ 새로운 무질서(1945-1965년), ✿ 아방가르드를 넘어서(1965년-현재) 이렇게 5가지로 구분한다. 그중 4번째 시기인 '새로운 무질서'에 대한 이야기는 프랑스 작가 알베르 카뮈Albert Camus의 말로 시작된다. "사실, 우리 세대가 딱 한 가지 부탁받은 것이 있다. 절망에 대처할 수 있어야 있어야 한다는 것이다."

이 책에서 아쉬운 점이 있다면, 현대미술의 주요 시기와 각 미술 양식의 연도를 구분한 기준, 각 양식의 태동 배경에 대한 구체적인 설명이 부재하다는 것이다. 그래도 카뮈의 이 말은 2차 세계대전이 남긴 황폐함, 냉전시대 등 또 다른 갈등으로 점철된 '새로운 무질서' 시기의 사회적 모습을 잘 대변하는 듯하다. 또한 이 시기의 16가지 예술 양식 중 하나로 소개된 '아웃사이더 아트'Outsider Art의 연도를 1945년 부터 현재까지로 명기한 것은 (이 책에는 명시돼 있지 않지만) 프랑스 화가 장 뒤뷔페Jean Dubuffet가 1945년에 정식 미술 교육을 받지 않고, 주류 사회 및 예술계 밖에 존재하는 비주류 창작자들의 예술을 '날 것의 예술'raw art이라는 뜻의 '아르 브뤼'Art Brut라고 정의한 점을 고려했기 때문으로 보인다.

대개 다른 자료들이 아르 브뤼 등 아웃사이더 아트의 태동 단계를 소개하는 데 머물러 있는 반면, 이 책은 (비록 단순 나열이긴 하지만) 비저너리 아트Visionary Art, 직관예술 Intuitive Art, 민속예술Folk Art, 독학예술Self-taught Art, 풀뿌리 예술Grassroot Art 등 보다 다양한 세부 개념들까지 언급했다. 또한 우체부 페르디낭 슈발Ferdinand Cheval(프랑스), 건설노동자 사이먼 로디아Simon Rodia(이탈리아-미국), 목사 하워드 핀스터

Howard Finster(미국) 등 상대적으로 많이 알려지지 않은 아웃사이더 아트 작가들을 알 수 있다는 점도 흥미롭다.

이 책에서 아웃사이더 아트가 현대미술의 주요 양식으로 당당하게 자리매김하고 있는 것은 분명 고무적이다. 템프시는 아웃사이더 아트 작가들을 "진정성과 인내로 많은 찬사를 받았고 창조할 수밖에 없는 예술가, 선택이 아닌 필연으로서의 예술에 대한 매력적인 모델이 됐다"라고 평하면서, 아웃사이더 아트가 주류에 편입됐다고 본다. 관심, 인지도, 활성화에 있어 한국의 아웃사이더 아트는 주류와 비주류 사이의 어느 지점에 있을까.

진흙 속의 진주

순수한 광기의 산물

장 뒤뷔페 외 지음, 장윤선 옮김, 『아웃사이더 아트』, 다빈치(2003)

갈수록 현대인들이 책을 안 읽는다고 하지만, 중고책 시장은 어째 거꾸로 가는 듯하다. 기업형 중고서점들이 새 책 출판시장의 매출 하락을 가져올 만큼 성장하고, 중고책 팔아 돈 버는 '책테크'까지 회자되고 있으니 말이다.

중고책을 사는 이유는 다양하다. 대개는 저렴한 가격에 새것 같은 책을 보고 싶어 중고책을 구입한다. 또한 줄을 긋거나 메모하는 등 보다 편하게 책을 보고 싶은 경우, 이미 누군가에게 선택받았던 '검증된 책'을 찾는 경우, 이전 독자들의 흔적을 보고 싶은 경우, 책이 절판된 경우에도 중고책을 찾게 된다.

나는 책을 빌리지 않는다. 읽을 책은 무조건 사서 본다. 그래야 책의 내용이 오롯이 나에게 흡수되니까. 시간에 쫓기지 않고 많은 줄과 표시, 메모를 적어가며 책을 읽어야 하니까. 그리고 필요할 때 언제든 다시 꺼내서 볼 수 있어야 하니까. 예전에는 새 책을 샀는데, 갈수록 중고책도 많이 구매하고 있다. 기본적으로는 경제적 이유 때문이다. 가급적 최상급이면서 가장 저렴한 가격의 중고책을 찾는다.

하지만 최근에, 나의 중고책 구입 원칙에 지각변동(!)을 일으킨 책이 나타났다. 이미 절판된 지 오래고, 중고책마저도 거의 씨가 마른 책. 하지만 무조건 내 서가에 두어야겠다고

생각한 책. 가장 싼 가격이 원가의 5배에 육박했지만, 나는 두근거리는 마음과 떨리는 손으로 그 책을 '질렀다.' 내가 애용하는 중고서점에 적혀있는 문구처럼, "이 광활한 우주에서 이미 사라진 책을 읽는다는 것"이 어떤 것인지를 제대로 느낄 수 있었다.

『아웃사이더 아트』Outsider Art(2003, 다빈치)는 원저자 중 하나가 아웃사이더 아트의 기초를 다진 프랑스 화가 장 뒤뷔페Jean Dubuffet라는 점에서, 아웃사이더 아트의 기초 교본이라 할 수 있다. 이 책은 뒤뷔페의 예술 여정과 성과를 토대로 아웃사이더 아트의 기원과 정립 과정을 다루면서, 그의 아르 브뤼 컬렉션에 포함된 아웃사이더 아트 작가 27명의 삶과 작품세계, 주요 작품을 조명한다.

뒤뷔페는 현대 미술에서 전통적인 미술 재료를 거부하고 '모든 버려져 있던 가치들을 새롭게 주목받도록 이끌어 낸' 여러 경향들의 선구자이자 대표적인 미술가였다. 그는 아이들의 드로잉, 슬럼가 벽의 낙서, 교육을 받지 않은 사람이나 정신이상자의 그림 등 문화적 전통의 영향을 받지 않은 모든 종류의 개인적 경험에 대한 즉각적인 기록에 관심을 가졌다.

2차 세계대전 직후, 스위스를 여행하던 뒤뷔페는 제네바의 벨에어Bel-Air 정신병원을 방문했다. 이 병원에서는 정신이상자들의 작품을 모아 작은 미술관을 운영하고 있었는데, 그는 이곳에서 자신이 찾던 예술을 발견하고 아웃사이더 아트의 '수집가'가 됐다. 이들 작품에서는 타오르는 듯한 정열, 끝없는 창의성, 강렬한 도취감, 모든 것으로부터의 완전한 해방 등 인간이 예술에서 바라는 모든 것이 넘쳐흘렀다. 이후 뒤뷔페는 1945년 '아르 브뤼'Art Brut라는 용어를 만들어내면서 아동, 정신장애자, 정신병자, 미술계와 동떨어진 사람들이 만든 작품들로 구성된 전시회를 마련하고, 이러한 종류의 미술을 장려하고자 '아르 브뤼 컬렉션'Collection de l'Art Brut을 설립했다. 아르 브뤼는 '가공되지 않은, 순수 그대로의 예술'이라는 뜻의 프랑스어로, 1972년 영국의 예술학자인 로저 카디널Roger Cardinal이 이를 영어로 번역해 '아웃사이더 아트'Outsider Art라는 용어가 통용되기 시작했다.

이 책에서 두 가지 부분이 특히 흥미로웠다. 한 가지는 아웃사이더 아트의 기원에 관한 것이다. 대개는 1921년 스위스의 정신과 의사 발터 모겐셀러Walter Morgenthaler가 그림을 그리던 그의 환자 아돌프 뵐플리Adolf Wölfli에 대한 책을 출판한 것을 기원으로 보는데, 여기서는 더 거슬러

올라가 16세기 예술 사조인 마니에리스모Manierismo에서 그 기원을 찾고 있다. 마니에리스모는 이탈리아 1520년대 르네상스 전성기High Renaissance의 후기에서 시작해, 1600년대 바로크 시작 전까지 지속된 유럽 회화, 조각, 건축과 장식예술의 시기를 지칭한다. 르네상스 미술의 방식이나 형식을 계승하되, 자신만의 독특한 양식(매너 혹은 스타일)에 따라 예술작품을 구현한다는 점이 특징이었다. 후대에 이들 미술을 '매너리즘'Mannerism이라고 불렀는데, 그 이유는 이들이 자신만의 개성적인 스타일에 따라 그렸기 때문이다.

또 한 가지는 아르 브뤼 컬렉션에 대한 것이다. 한 통계 결과에 따르면, 1950년 이후 정신 병원에서 아웃사이더 아트 작품의 수가 돌연 격감했다. 그 이유는 신경 안정제의 발전이었는데, 당시 정신질환 치료에서 화학 요법이 의학적으로 효과를 거두었기 때문이었다. 이러한 원인에 대해 여러 논란이 있었지만, 뒤뷔페는 "우리가 흥미를 갖는 작가의 창작은 그들의 광기의 치유가 아니라, 그 광기를 부채질하는 것을 목적으로 한다"라고 말한다. 결국 심화돼 가는 정신병원에서의 약물 의존에 대한 반동이었는지, 뒤뷔페는 아웃사이더 아트 작품들의 질적 저하를 경계해 1975년 아르 브뤼 컬렉션의 양적 확대를 일시 정지했다.

아웃사이더 아트 작품은 칭찬이나 이익 등과는 관계없는, 절대 고독 속에서 작가 자신의 즐거움만을 위해 혼신의 힘으로 만들어지는 것이다. 그리고 이러한 '진흙 속의 진주'는 프리드리히 니체Friedrich Nietzsche의 말처럼 '머릿속에서 미친 듯이 춤추는 예술'에서 탄생한다. 아웃사이더 아트의 태생적 배경과 본질을 일깨워준다는 점에서 이 책의 예술적 가치는 충분하다. 아무쪼록 많은 사람들이 이 책을 손쉽게 접할 수 있도록, 꼭 재유통되면 좋겠다.

한국의 아웃사이더 아트를 찾아서 I
선화

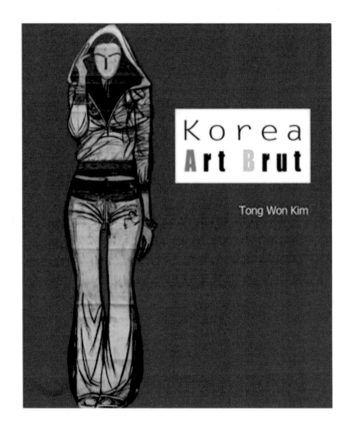

김통원 지음, 『Korea Art Brut』, 성균관대학교 출판부(2011)

"낯선 것은 친숙하게, 친숙한 것은 낯설게." 『디 애틀랜틱』 The Atlantic의 부편집장인 데릭 톰슨Derek Thompson이 자신의 저서 『히트 메이커스』Hit Makers: The Science of Popularity in an Age of Distraction에서 강조한 메시지다. 그는 미술, 음악, 디자인, 영화 등 다양한 문화 작품과 상품들이 글로벌 메가 히트작이 된 비결을 과학적으로 분석한다. 톰슨은 특히 미국의 전설적인 산업 디자이너 레이먼드 로위가 주창한 '마야 법칙'MAYA: Most Advanced Yet Acceptable에 주목한다. 사람들은 과감한 동시에 이해 가능한 범주의 제품에 매력을 느끼기에, 소위 '친숙한 놀라움'이 히트의 비결이며 이는 여러 문화 현상에도 적용 가능하다는 것이다.

나아가 새로운 것, 그중에서도 다른 문화권의 무언가를 수용·이해·공감하고자 할 때 사람들은 자신의 속한 문화권에서 공통점을 찾아 연계하는 방식을 취한다. 이는 (나의 석사 전공이기도 한) 상호 문화interculture의 본질과도 일맥상통한다. 상호 문화에서는 여러 문화의 단순한 공존을 넘어, 적극적인 대화와 소통을 통해 문화 간 공통분모를 발견해 나간다. 이를 통해 개별 문화의 고유성을 잃지 않으면서, 타 문화에 대한 '낯섦'을 '낯익음'으로 변화시켜 나간다.

유럽의 예술 사조인 아르 브뤼Art Brut를 한국의 작가와 작품, 예술 장르와 연계해 조명한나는 점에서 『Korea Art Brut』(2011, 성균관대학교 출판부)는 마야 법칙과 상호 문화의 본질을 내포하고 있다. 저자인 김통원 전 성균관 대학교 사회복지전공 교수는 〈한국 아르 브뤼〉 대표다. 〈한국 아르 브뤼〉는 정신장애인의 예술활동을 활성화시키기 위해 2008년에 결성된 비영리 단체이자 사회적 기업이다. 그는 한국의 아르 브뤼 작가 21명의 작품 340여 점을 국제 사회에 소개하고, 한국 아르 브뤼의 현황과 전망을 심도 깊게 고찰하고자 이 책을 발간했다.

김 대표는 지난 100년 간 약소민족으로서 격동의 세월을 보낸 한국인의 역사와 함께, 남북 분단이라는 국가 상황이 한국 고유의 아르 브뤼를 구축했다는 점을 강조한다. 이 책은 장 뒤뷔페Jean Dubuffet가 주창한 아르 브뤼 본연의 의미에 충실하면서도, 보다 광범위하고 다양한 측면에서 아르 브뤼의 개념과 한국 관련 내용들을 다루고 고민한다.

아르 브뤼를 현재 미국에서는 '아웃사이더 아트' Outsider Art **혹은 '보더라인 예술'**Borderline Art**로 불리고 있다. 아르 브뤼는 장 뒤뷔페가 규정한 것처럼 주로**

정신장애인 중심의 작품을 말하고 있는 반면에 아웃사이더 아트란 보다 더 넓은 의미로, 정신장애인 작가들의 작품뿐만이 아니라 주류 미술과 다른 (미술사적 원천적 뿌리를 찾을 수 없는) 파격적인 예술작품을 의미한다고 할 수 있다. 한편 중국에서는 아르 브뤼를 '원생예술'原生藝術이라고 한다.

✤

스위스의 로잔에 있는 아르 브뤼 미술관을 위시해 미국, 프랑스 등 선진국 대부분의 국가에서는 수십 년 전부터 '아르 브뤼' 전용 미술관이 있고 각종 전시회가 열리는 등 활발한 예술적 활동이 이루어지고 있다. 특히 매년 초에 미국 뉴욕에서 개최되는 '아웃사이더 아트 페어'Outsider Art Fair는 주류 미술시장처럼 자리매김을 하고 있는 데 비해, 한국에서는 그 '존재'조차 잘 알려지지 않아서 작품들을 수집 전시하거나 학문적으로 연구하는 경우는 그동안 전무하다고 할 수 있겠다.

✤

교통과 커뮤니케이션 매체의 발달로 고립돼 있는 정신장애인 아르 브뤼 작가들도 다른 기성 작가들의 작품을 직·간접적으로 접할 기회도 많다 보니 자연스럽게 그들의

영향을 받게 되는 것은 당연한지도 모른다. 그리고 아웃사이더 아트처럼 점차 주류 미술과 다른 파격적인 예술작품을 의미하는 것으로 점차 확장되고 있다고 한다. 〈한국 아르 브뤼〉도 장 뒤뷔페가 주장한 순수한 아르 브뤼를 고수해야 할지, 아웃사이더 아트로 확대해서 진행해야 할지 그 방향성에 대해서 상당히 고민을 하고 있었다…(중략)…〈한국 아르 브뤼〉도 다른 나라들처럼 장 뒤뷔페의 '아르 브뤼', 그리고 한국 선화禪畵를 포함한 '아웃사이더 아트'라는 두 마리의 토끼를 쫓고 있다.

❖

기존 미술세계와 구별되는 아르 브뤼의 10대 특성들을 종합해 보면 앞에서 언급한 고립성isolated과 독창성unique 이외에도 원시성original, 자유성free, 변형성half-deformed, 선정성sensationalized, 초보성totally basic, 진실성true, 순수성pure, 창의성creative 등으로 설명할 수 있다…(중략)…아르 브뤼 작품에서 느끼는 미에 대한 보편적 심미안은 기존의 주류 미술 작품들과 동일하게 적용되겠지만 아르 브뤼라는 장르가 가지는 독특한 특성들은 독립적으로 판단돼야 할 영역으로 생각한다.

❖

최근에 장애인의 문화예술이 관심이 높아짐에 따라서 '구족 화가'(口足畵家: 입이나 발로 그림을 그리는 지체 장애인)의 예를 비롯한 일본의 에이블 아트 Able Art (장애인도 문화예술의 주체로서 주류사회에서 활동이 가능하다는) 같은 영역도 회자되지만 아르 브뤼는 이들과도 상당히 구별된다. 일단 장애인 예술가를 비롯한 기존 화가들은 타인 (소비자)을 의식하며 그림을 그리지만, 아르 브뤼 작가들은 남이 아닌 자기 자신만을 위해 자기 자신의 정신세계를 그리는 것이 특징이기 때문이다…(중략)…또한 아르 브뤼는 흔히 정신병동에서 볼 수 있는 미술치료와도 구별된다. 미술치료는 인위적이고 구조적인 개입으로 치료적 성과를 추구하는 데 비해서 아르 브뤼는 외부자의 개입 없이 스스로 선택해 예술적 가치를 자연스럽게 생산하는 무개입의 원칙이 적용되기 때문이다.

무엇보다 한국화가이자 '걸레 스님'으로 불렸던 중광重光 스님의 작품들을 중심으로, '선화'라는 한국의 전통예술 장르와 아르 브뤼 간 공통분모를 발견했다는 점에서 이 책은 유의미하다. 한국 전통 선화는 ✿ 선수행해 깨달은 자의 그림, ✿ 속기俗氣, 기교技巧는 금물, ✿ 직시 직관直視

直觀, ✿ 임서臨書, 임화臨畵, 표절剽竊은 절대 금물, ✿ 무심무아필 창작無心無我筆 創作, ✿ 무애자재 초탈한 형태, ✿ 순진무구한 영아필嬰兒筆이라는 7가지 절대조건을 가지고 있다. 김 대표는 앞서 언급한 아르 브뤼의 10대 특성이 한국 전통 선화의 절대조건과 기본적으로 동일하지만, '깨달은 자의 그림'이라는 첫 번째 조건이 아르 브뤼와 차이가 있다는 점에서 한국 선화를 아웃사이더 아트로 구분하고자 한다.

　한국의 아르 브뤼를 찾아가는 여정에서 이 책은 분명 중요한 이정표다. 그러나 10여 년 전에 발간된 자료다 보니, 그 이후부터 현재까지의 〈한국 아르 브뤼〉 활동 궤적이 궁금해진다. 포털 사이트에서 2015년에 김 대표가 제주 서귀포시에 국내 최초로 아르 브뤼 미술관을 건립했다는 기사를 발견했지만, 그 외 활동 정보에 대해 찾기가 쉽지 않다. 향후 보다 자세한 현황에 대한 자료를 볼 수 있으면 좋겠다.

한국의 아웃사이더 아트를 찾아서 II

민화

정병모 지음, 블로그 〈정병모의 민화 Talk〉

1972년 영국의 예술학자 로저 카디널Roger Cardinal은 비주류 예술을 보다 포괄적이고 개방적으로 정립하고자 '아르 브뤼'Art Brut의 영문 번역어인 '아웃사이더 아트'Outsider Art 라는 용어를 고안했다. 아웃사이더 아트는 정식 예술교육을 받지 않은 모든 창작자들에게 적용되는 광의의 개념이었고, 이는 이후 다양한 예술 영역들로 세분화됐다. 아웃사이더 아트의 세부 영역을 구분하는 데 있어 의견차가 존재할 수 있지만, 1989년부터 영국에서 발간해 온 전 세계 유일의 비주류 예술 잡지인 『로우 비전』Raw Vision에서 제시한 내용을 중심으로 살펴보면 다음과 같다.

민속 예술Folk Art

북아메리카 지역에서 주로 사용되는 용어로, 20세기 초 미국에서 정립됐다. 기원은 16-17세기 유럽 농민 공동체의 토착 공예 및 장식 기술과 관련돼 있으나, 이후 식민지 시대에 장식물과 실용적 수공예 기술을 토대로 만들어진 단순하고 유용한 물건들에까지 적용됐다. 현대에 와서는 톱으로 조각한 동물부터 자동차 허브 캡으로 만든 건물에 이르기까지, 아웃사이더 아트 차원에서의 모든 제작물들이 민속 예술에 포함된다. 아웃사이더 아트가 사회적 주류와의

관계가 적은 반면, 민속 예술은 전통적 형태와 사회적 가치를 아우른다는 점에서 차이가 있다. 그랜마 모지스Grandma Moses가 민속 예술을 창시한 독학 예술가로 알려져 있다.

독학 예술Self-taught Art

미국에서 대중적으로 활용되고 있는 개념으로, 아웃사이더 아트의 정의에 국한되는 것을 경계하는 추세를 보이고 있다. 즉, 독학 예술은 비주류 예술 장르 중에 가장 개방적이라 할 수 있다. 정규 미술교육을 받지 않는다는 점에서는 아웃사이더 아트의 기본 특성을 지니고 있으나, 독학 예술은 고유성과 사회적 개방성을 보유한 민속 예술까지 아우를 만큼 포괄적인 개념이다. 독학 예술가는 기회만 주어진다면 상업 갤러리 등 주류 예술계와도 적극적으로 교류·협력한다. 앙리 루소Henri Rousseau, 빈센트 반 고흐Vincent Van Gogh, 프리다 칼로Frida Kahlo, 장 미셸 바스키아Jean-Michel Basquiat, 손튼 다이얼Thornton Dial 모두 독학 예술가에 해당된다.

예지 예술Visionary Art

'직관 예술'Intuitive Art이라고도 하며, 현실 세계를 초월해 영적이고 신비한 경험을 토대로 표현되는 예술 세계를 의미

한다. 제3세계의 '도시 민속 예술'Urban Folk Art을 비롯해, 종교적 경험과 환영에 기반해 만들어진 작품들이 이에 속한다. 아웃사이더 아트 또는 민속 예술의 세부적인 내용과 결부되는 것을 회피하나, '독학'의 개념과는 관련된다고 볼 수 있다. 한편 이 분야의 예술가가 그려내는 환경, 건물, 조각 공원 등은 특정한 정의를 거부하는데, 이를 '예지 환경'visionary environment 또는 '현대 민속 예술 환경'contemporary fork art environment이라고 표현한다. 미국에서는 '풀뿌리 예술'Grassroot Art이라는 표현이 대중적으로 활용되고 있는데, 많은 경우 풀뿌리 예술가들은 지역 공동체의 일원으로서 자신이 속한 마을과 국가의 평범한 구성원들을 자신들의 작품에서 소박하게 표현해낸다.

나이브 아트Naïve Art

'소박파'라고도 불린다. 전문적인 미술교육을 받지 않은 이들이 사람, 동물 등 현 세계에서 관찰 가능한 소재들을, 때로는 환상적인 이미지와 연계해 사실적으로 그려내는 예술 경향을 뜻한다. 이들 나이브 아트 예술가들은 종종 일반적인 예술적 지위를 갈망하기도 하며, 전문 예술가급에 준할 만큼 상당히 섬세하고 정교한 아마추어 예술가들로

여겨진다. 나이브 아트는 '주류급'의 비주류 예술이라고 할 수 있다.

원시 예술Primitive Art과 버내큘러 아트Vernacular Art

원시 예술은 사하라이남 아프리카, 아메리칸 인디언, 태평양 지역(호주, 멜라네시아, 뉴질랜드, 폴리네시아) 예술과 같이 특정 지역 원주민들의 시각 예술과 물질문화를 일컫는 용어인데, 일각에서는 유럽 중심적이고 경멸적인 사고가 반영된 개념이라는 비판을 받기도 한다. 한편 버내큘러 아트는 '아프리카계 미국인의 정체성 및 문화'와 같이 특정 문화의 영향을 받은 비주류 예술이라 할 수 있다.

민화 전문가이자 미술사학자인 정병모 경주대학교 문화재학과 교수의 블로그 〈정병모의 민화 Talk〉blog.naver.com/snifactory1를 발견했을 때, 나는 적잖이 놀랐다. 아웃사이더 아트에 대한 인지도나 다양한 연구가 미미한 한국에서 아웃사이더 아트의 세부 예술 영역들을 구체적으로 다룬 사례를 발견했다는 점, 그리고 무엇보다 가장 한국적인 예술 장르라는 민화民畵를 한국의 아웃사이더 아트로서 조명하고 있다는 점 때문이었다.

『한국민족문화대백과사전』에 따르면, 민화는 한 민족이나 개인이 전통적으로 이어온 생활 습속에 따라 제작한 대중적인 실용화다. 한국의 경우 고대를 비롯해 고려 및 조선 시대에서 민화를 발견할 수 있으며, 특히 조선 후기 서민층에서 크게 유행했다. 한국 민화에는 순수함, 소박함, 단순함, 솔직함, 직접성, 무명성, 대중성, 동일 주제의 반복, 실용성, 비창조성, 생활 습속과의 연계성 등의 특성이 잘 나타나며, 이들 특징은 ✿ 기복祈福과 벽사 진경, ✿ 솔직과 소박, ✿ 사랑, ✿ 강인성, ✿ 익살, ✿ 멋으로 요약된다.

정 교수는 '나이브 아트, 독학 예술, 원시 예술, 예지 예술, 아웃사이더 아트, 민속 예술'이라는 6가지 세부 예술 영역들과 연계해 민화에 대한 단상을 술회한다. 내용은 짧지만, 각 예술 영역의 태동 과정과 핵심 개념을 잘 짚어내고 있다. 이들 내용을 반영한 책을 아직까지 찾지 못했는데, 혹 아시는 분이 있다면 알려주시면 감사하겠다. 블로그에만 담아두기에는 아까운 콘텐츠라는 생각이 들기 때문이다.

한국의 아웃사이더 아트를 찾아서 III

벗이미술관

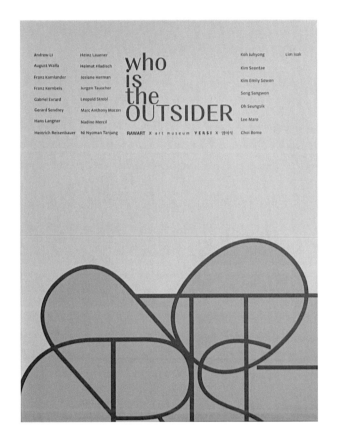

벗이미술관 지음, 『who is the OUTSIDER』, 벗이미술관(2021)

앞서 선화禪畵와 민화民畵를 중심으로 아웃사이더 아트 Outsider Art와 한국 예술 간의 접점을 살펴보았다. 한국의 역사와 사회 속에서 비주류 예술과의 연결고리들을 찾아 가는 과정은 유의미했지만, 한국 아웃사이더 아트의 모습은 여전히 내 시야에서 흐릿했다. 곳곳에 산재한 국내 비주류 예술활동 현황을 파악하고, 이들 간 교류와 협력을 촉진해 주는 '구심점'이 보이지 않아서였다. 벗이미술관art museum Versi을 알게 되면서, 이러한 나의 궁금증과 답답함이 어느 정도 해소되고 한국 아웃사이더 아트의 미래에 대한 기대와 희망도 갖게 됐다.

벗이미술관www.versi.co.kr은 아시아 최초의 아르 브뤼Art Brut 및 아웃사이더 아트 전문 미술관으로, 2015년에 용인 병원유지재단이 설립해 운영하고 있다. 한국에 정착되지 않은 장르인 아르 브뤼를 소개하면서, 관습적인 예술 형식에 구애받지 않는 국내외 작가들을 연구·지원하고 다양한 전시·행사를 개최하고 있다. 참고로 미술관 이름인 벗이 VERSI는 한글로는 '벗'이라는 이름으로 항상 우리 곁에 있는 친구가 되고자 하는 뜻을 담고 있으며, 영문으로는 '다양성' diversity이라는 키워드를 드러내고 있다. 모든 차별을 배제 하고 다양한 배경의 인재들과 조화를 이루어 나가자는 설립 이념이 반영됐다.

벗이미술관에서는 정신장애인 아티스트를 위한 〈벗이 미술제〉 개최, 정신장애인 작가 양성소인 리빙뮤지엄 및 아웃사이더 아티스트를 선발하는 〈벗이미술관 창작 레지 던시〉 운영 등을 통해 국내 아웃사이더 아트에 대한 인식 개선 및 대중화에 힘쓰고 있다. 미술관 사업 및 활동에 기반해 전시도록 등 꾸준히 자료들을 발행하고 있는데, 그중 가장 최근에 발간된 『who is the OUTSIDER』(2021, 벗이미술관)를 다루고자 한다.

『who is the OUTSIDER』는 2021년 9월 11일부터 2022년 1월 16일까지 개최된 벗이미술관의 기획 전시 〈who is the OUTSIDER〉의 도록이다. 전 세계 아웃사이더 아트 작가 24명(해외 16명, 국내 8명)이 참여한 이 전시회에서는 벗이미술관의 소장품을 비롯해, 발달장애인 예술단체인 로아트와 고등학생 아웃사이더 아티스트 임이삭(초등학생 때 SBS 〈영재발굴단〉에 출현해 화제가 됐던 바로 그 학생 이다)의 작품이 소개됐다.

벗이미술관 도록의 장점은 내용의 깊이와 풍부함이다. 인사말과 전시 소개에서 더 나아가, 국내외 다양한 전문가 및 관계자의 에세이를 통해 아웃사이더 아트 및 전시 주제를 다각도로 분석한다. 이들의 목소리는 아웃사이더 아트의

과거와 현재를 이해하고, 미래의 발전 방안을 위한 요긴한 시사점을 제시한다. 아웃사이더 아트의 '대중화'와 '상업화' 사이에서의 갈등, '아웃사이더'라는 단어로 인한 잘못된 인식, '미술사'와 '정신의학사' 두 갈래로 진행되는 아웃사이더 아트 연구 동향 및 과제 등에 대한 고민들이 눈에 띈다. 전시 제목처럼, 과연 아웃사이더는 누구이며 진정한 아웃사이더 아트는 무엇인지에 대한 화두를 독자들에게 제시한다.

특히 이 도록에 상세히 소개된, '아르 브뤼'의 개념의 창시자 장 뒤뷔페Jean Dubuffet의 가치관은 비주류 예술의 본질과 가치를 다시금 일깨워준다. 그는 1968년 발표한 「질식시키는 문화」Asphyxiating Culture에서 "사회문화란 카스트 제도적인 부르주아의 계급 형성과 제국주의를 만들고자 하는 정부 체계에 의해 통제적으로 계획된 과거의 종교와도 같은 것"이라고 설명한다. 즉, 수직적인 계급이 존재하는 종교 및 사회 문화와 달리 예술은 철학과 같이 수평으로 증식하며, 창조적인 사고인 예술을 행할 수 있는 예술가는 직업적으로 미술과 상관없는 사람들이어야 한다고 생각했다. 이에 따라 뒤뷔페는 문화 이전의 원시적인 것, 또는 문화에서 벗어난 정신장애자의 그림에 관심을 가졌다. 아르 브뤼는 처음으로 소외 그룹을 정치적·사회적 관심 속에

포함시키고자 하는 뒤뷔페의 뜻을 담고 있다. 그는 아르 브뤼 예술가들의 본능, 열정, 변덕스러움, 폭력성, 광기를 기존의 미술관과 화랑에서 공인된 예술의 공허하고 무가치한 아름다움과 대비시켰다.

경쟁, 찬사, 사회적 성공 등에 연연하지 않고 순수하고 진실한 창조적 충동에 따라 고독하게 작업하는 사람들을 말하며, 바로 이러한 요소들 때문에 직업 예술가보다 이들이 더 귀하다. 우리는 기존의 문화예술과 이 작품들을 비교해 보지 않을 수 없다. 오직 아르 브뤼만이 문화의 영향 안에서 자유롭고, 흡수되거나 동화되지 않는다. 왜냐하면, 이 예술가들 자신이 동화를 원하지 않고 동화될 수도 없는 사람들이기 때문이다.

한국 사회에서 '현재진행중'인 아웃사이더 아트 활동 주체들을 알게 된 것도 개인적으로 이 도록을 통해 얻은 큰 수확이었다. 리빙뮤지엄Living Museum 운동은 30여 년 전 뉴욕 주립 정신병원에서 시작된 예술 기반 재활 프로그램으로, 한국에서는 용인 정신병원에서 리빙뮤지엄을 운영하고 있다. 이번 전시의 공동 주최기관인 사단법인 로아트는 발달장애

예술인의 지속적인 예술활동과 안정된 삶을 지원하고자 2019년에 보호자들이 설립한 비영리 예술 법인이다. 전문 장애인 문화예술 공간인 수원 에이블아트센터, 장애예술인 전문 레지던시인 잠실창작스튜디오 모두 국내 최초로 시도· 운영되고 있다. 이 도록의 에세이를 헌정한 한의정 충북 대학교 조형예술학과 교수는 학술 차원에서 아르 브뤼를 비롯한 아웃사이더 아트 전반에 대해 꾸준히 연구해오고 있다. 이들과 함께 벗이미술관이 향후에도 국내 아웃사이더 아트의 활성화에 의미 있는 기여를 해주길 기대해 본다.

한눈에 보는 비주류 예술

나이브 아트와 아르 브뤼

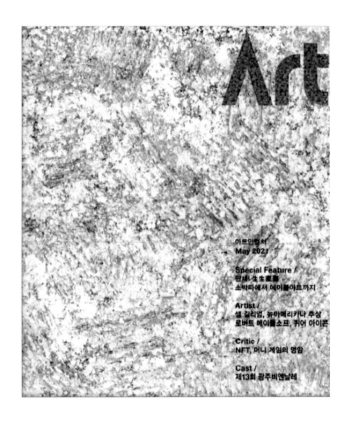

Art 편집부 지음, 『아트인컬처』 2021년 5월호

앞서 영국의 비주류 예술 잡지 『로우 비전』Raw Vision에 기반해 비주류 예술의 세부 영역들을 살펴보았다. 비주류 예술 관련 자료를 검색했을 때 『로우 비전』의 내용이 가장 다양한 세부 예술 영역들을 일목요연하게 구분해 설명하고 있어 직접 한국어로 번역·정리한 것이다.

국내 자료의 경우 대다수가 아르 브뤼Art Brut 등 일부 영역에 대해서만 다루고 있어, 비주류 예술의 태동과 개념 정립, 발전 과정 전반을 자세히 조명한 자료를 발견하기가 쉽지 않았다. 마침내 찾아낸 『아트인컬처』 2021년 5월호의 특집 기사Special Feature '만세! 生生畵畵: 소박파에서 에이블 아트까지'가 국내 자료들 가운데 가장 구체적이고 광범위하게 비주류 예술의 미술사적 전개와 의의, 양식별 특징 및 주요 작가들을 소개하고 있다.

『아트인컬처』는 2009년부터 발간해 온 국내 문화예술 분야 월간지다. 편집진은 이 특집 기사를 통해 아웃사이더 아트Outsider Art의 미술사와 함께 국내외 나이브 아트Naïve Art(소박파) 화가, 키즈 아티스트, 장애 예술가들의 작품세계를 소개하면서 독자들에게 다양한 질문을 던진다. 인간의 창조력 이란 무엇인가? 과연 미술을 배운다는 것은 무엇인가? 예술의 틀을 넘어서기 위해 우리는 무엇을 해야 하는가?

편집진은 아웃사이더 아트가 독학파 화가, 정신 장애인, 지적 장애자의 작품으로, 여기에는 프리미티비즘Primitivism, 민속 예술Folk Art, 나이브 아트, 정신분석학과 예술, 아르 브뤼, 아동화兒童畵 등 20세기 서구 미술사를 관통하는 문화사적 사유가 깔려 있음에 주목한다. 그리고 아웃사이더 아트를 크게 '비직업 화가들'의 나이브 아트와 '정신적 아웃사이더들'의 아르 브뤼로 구분해 다룬다. 특히 비주류 예술의 태동 배경 및 과정을 당시의 역사적·사회적 상황과 접목해 구체적으로 설명함으로써, 독자들의 흥미를 한층 자극하고 이해를 돕는다. 개인적으로 인상 깊었던 대목을 몇 가지 짚어보겠다.

첫째, 19세기 중반 - 20세기 전반의 미국과 유럽에서는 다양한 스피리추얼리즘spiritualism(심령주의)과 영매술이 크게 유행했다. 세기말의 상징주의와 20세기 초의 표현주의 미술에서도 오컬트의 틀이 아니라, 과학적 탐구와 현대 신앙의 대상으로서 마음이나 광기를 주제로 한 작품들이 등장했다.

둘째, '정신분석의 창시자'인 지그문트 프로이트Sigmund Freud가 발견한 무의식과 쉬르리얼리즘surrealism(초현실주의)이 아웃사이더 아트의 형성에 큰 영향을 미쳤다. 20세기 초 정신과 의사들은 무의식을 알아내고자 환자가 만든 물건을

모으기 시작했다. 이후 1920년대 초 독일의 정신과 의사 한스 프린츠호른Hans Prinzhorn이 이들 작품 컬렉션에 기반해 발간한 『정신질환자들의 조형작업』Bildnerei der Geisteskranken: ein Beitrag zur Psychologie und Psychopathologie der Gestaltung을 보고 쉬르리얼리스트인 막스 에른스트Max Ernst와 앙드레 브르통André Breton, 장 뒤뷔페Jean Dubuffet 등의 예술가들이 컬렉션에 매료됐다. 제1차 세계대전 후에 이성에 기반한 가치관이 붕괴하면서 이들은 의식의 개입을 배제하고, 꿈과 무의식을 기반으로 삼은 자동기술법automatism을 제안했으며, 영매나 광인이 그린 그림을 높이 평가했다.

셋째, 독일 나치는 아웃사이더 아트를 프로파간다에 이용했다. 나치는 1937년 〈퇴폐 미술전〉에 모던아트와 정신병 환자의 조형물을 함께 전시하고, 모두 퇴폐적인 존재들로 규정했다. 반체제 예술가를 박해하고 환자를 학살했으며, 전위예술가가 상찬한 작품을 멸시했다.

넷째, 20세기 미술계에서 가장 화제가 된 키워드는 프리 미티비즘과 아동화였으며, 이들 모두 아웃사이더 아트와 아르 브뤼 모두에 영향을 미쳤다. 프리미티비즘은 원시적인 것에 대한 관심, 취미, 연구, 영향 등을 의미한다. 이는 아프리카, 오세아니아의 원시 미술, 부족 예술뿐만 아니라

정신 장애인의 예술도 포괄하는 개념이다. 프리미티비즘 탐구에 있어 미국과 유럽은 차이를 보였는데, 유럽에서는 프리미티비즘이 전통문화나 아카데미즘에 대한 '안티테제' antithese인 반면 역사가 짧은 미국에서는 이를 문화 옹립의 지렛대로 활용했다. 한편 폴 고갱Paul Gauguin, 파블로 피카소 Pablo Picasso, 파울 클레Paul Klee 등 여러 예술가들은 기술 적으로는 많이 미숙해도, 틀에 얽매이지 않는 의외성과 신선미가 풍부한 아동화를 추구했다.

편집진이 2021년 5월호 특집 기사의 주제로 아웃사이더 아트를 선정했던 이유가 무엇인지 새삼 궁금하다. 100년이 넘는 오랜 역사에도 불구하고 여전히 대중들에게 생소한 비주류 예술의 개념을 알리기 위함일까. 어떤 이유에서든 이 기사의 중요성과 가치는 매우 높다고 본다. 한편으로는 아웃사이더 아트의 역사를 지속적으로 조망·분석하면서, 이들 자료에 대한 대중의 접근성을 향상할 수 있도록 하는 노력이 미술계 전반에 필요하겠다는 생각이 들었다. 이번 기사의 경우 해당 시기에만 발간되는 잡지에 실렸는데, 최근호가 아니다 보니 판매처를 찾기가 힘들었고 온라인 상으로 세부 내용이 공유되지 않으니까 말이다.

환상 속의 예술

찢겨진 영혼의 절규

김장호 지음, 『환상박물관』, 개마고원(2004)

다큐멘터리 영화 〈쿠사마 야요이: 무한의 세계〉를 봤다. 소위 '땡땡이 아티스트'로 알려진 그녀는 92세의 나이에도 왕성하게 활동하는 현대미술의 거장이다. 2021년 서울옥션에서 그녀의 작품 〈호박〉의 시작가가 54억 원이었다는 점만 봐도, 쿠사마 야요이草間 彌生는 현존하는 예술가 중 가장 성공한 사람이라 하겠다. 동시에 그녀의 무한한 창작의 원천이 정신질환이라는 사실이 놀랍다.

경제적으로는 유복했으나 가정불화로 우울했던 어린 시절을 겪으면서 정신분열, 환각증, 강박과 편집 등 다양한 정신질환이 발현됐고, 이는 평생 동안 쿠사마 야요이를 따라다녔다. 1957년 뉴욕으로 건너간 그녀는 과감하고 창의적인 예술활동들에 도전했고, 예술계에 강렬한 인상도 남겼다. 하지만 성차별과 인종차별의 높은 벽에 거듭 부딪히면서 자살 시도를 했고, 그녀의 정신적 고통은 1973년에 일본으로 돌아가서도 계속된다. 결국 또 한 차례 자살 시도 끝에, 1977년부터 현재까지 정신병원과 창작 스튜디오를 오가며 생활하고 있다.

아이러니하게도 정신질환은 그녀에게 끝없는 고통과 영감을 동시에 제공한다. 물방울과 같이 동일한 요소나 문양을 반복적으로 소멸·확산함으로써, 그녀는 아름다운

무한대의 환상을 현실 세계로 이끌어낸다. "나는 매일 고통, 불안, 두려움과 싸우고 있으며, 내 병을 낫게 하는 유일한 방법은 계속해서 예술을 창조하는 것이다. 나는 예술의 실을 따라갔고 어떻게든 내가 살 수 있는 길을 찾았다."

예술학교에서 정규 미술교육을 받은 그녀의 배경은 아르 브뤼Art Brut와 같은 전통적인 비주류 예술의 그것과 완벽히 맞아떨어지진 않는다. 하지만 정신질환에 따른 광기와 환영을 천부적인 예술적 재능으로 승화시킨다는 점에서, 쿠사마 야요이의 예술 토대는 분명 아웃사이더 아트Outsider Art의 본질과 맥을 같이한다. 『환상박물관』(2004, 개마고원)에서는 '환상 속의 예술'인 아웃사이더 아트를 '찢겨진 영혼의 절규'로 일컬으며, 거칠지만 깊은 영감을 주는 아웃사이더 아트의 세계로 독자들을 안내한다.

이 책의 저자는 말 그대로 '폴리매스'polymath다. 새로운 시대에 걸맞은 인간형으로서 최근 주목받고 있는 폴리매스는 레오나르도 다 빈치Leonardo da Vinci처럼, 서로 연관이 없어 보이는 다양한 영역에서 출중한 재능을 발휘하면서, 방대하고 종합적인 사고와 방법론을 지닌 사람을 뜻한다. 저자는 동양철학을 전공하고 비교종교사와 도상학을 공부했으며, 러시아와 중앙아시아, 이슬람 문화에 대한 연구에 심취했고, 예술 전문 출판사와 예술 공간을 운영한 경력이 있다.

그의 다양한 관심사를 반영하듯, '지상紙上 박물관'인 이 책에서는 '상상관, 예술관, 지역관, 역사관, 종교관, 문화관' 이라는 6개의 주제별 가상 전시공간을 중심으로, 39가지 테마에 대한 다채로운 단상들을 선보인다. 특히 예술관에서는 풍부한 이미지 자료들을 곁들여 아웃사이더 아트, 대표적인 아웃사이더 아티스트인 헨리 다거Henry Darger와 프리다 칼로Frida Kahlo, 언더그라운드 만화 등 환상과 밀접하게 관련된 비주류 예술의 이모저모를 살펴본다.

특히 저자는 헨리 다거의 방대한 글과 그림으로 구성된 작품 『비현실의 왕국에서』In the Realms of the Unreal에 주목한다. 정신지체자였던 다거는 평생 병원 청소부로 일하며 독신으로 살다 81세의 나이에 세상을 떠났다. 가족이 없던 그의 물건들을 정리하고자 집주인이 그의 방에 들어왔을 때, 15,145쪽에 달하는 원고 뭉치와 그림들을 발견하게 된다. 20세기 아웃사이더 아트의 최고 걸작이자, 인류 미술사와 문학사를 다시 쓰게 할지도 모를 작품이었다. 『비현실의 왕국에서』는 지구보다 수천 배나 거대한 가공의 행성에 있는 가공의 세계와 이에 속하는 여러 나라에서 이야기가 시작된다. '비비안 자매'Vivian Girls라 불리는 7명의 소녀가 주인공으로, 어린이를 노예로 삼고 학대하는 그렌델리니아

Glandelinia와의 전쟁을 위해 게릴라 전사로 변신한다. 다거가 11년여에 걸쳐 완성한 이 작품에 대해 저자는 자유 연상에 따른 서술, 정교한 시각적 환상에 기반한 묘사를 통해 현실 세상에서 억눌렸던 다거의 감성과 재능이 '비현실의 세계' 속에서 아무런 제한 없이 펼쳐져 또 하나의 새로운 세계를 만들었다고 평가한다.

　한편 고등학교 시절 만화 동아리에서 활동할 만큼, 만화를 좋아했던 나에게는 언더그라운드 만화에 대한 이야기가 인상 깊었다. 1960년대 말 히피들의 천국이자 반전·반문화 운동의 주요 거점이었던 미국 샌프란시스코에서는 '언더그라운드 만화'가 태동했다. 1968년 창간한 『잽 코믹스』Zap Comix 라는 만화 잡지가 발원지였는데, 로버트 크럼Robert Crumb은 잡지의 발행인이자 편집자, 연재 작가를 도맡았다. 그는 디즈니의 '안티테제'antithese로서 언더그라운드 만화의 정체성을 고수하고자 끊임없이 노력했다. 예컨대 그가 만든 대표적인 캐릭터 '프리츠 더 캣'Fritz the Cat이 상업적으로 대성공을 거두자, 크럼은 작품 속에서 캐릭터가 살해되는 장면을 넣어 시리즈 자체를 끝장내버렸다. 순수성을 위해 자본의 종속을 거부하는 언더그라운드 만화는 내용과 형식뿐만 아니라, 작가의 삶에 대한 태도까지 남다를 것을 요구한다.

이 책에서 39가지 테마의 전개 과정은 일견 두서없어 보이지만, 나에게는 '의식의 흐름'stream of consciousness처럼 다가왔다. '의식의 흐름'은 미국의 심리학자 윌리엄 제임스 William James가 1890년에 처음 사용한 말로, 사람의 정신 속에서 생각과 의식이 끊어지지 않고 연속됨을 의미한다. 이후 1910년대에 실험적 표현법으로서 영국 문학에 처음 으로 시도돼, 모더니즘 문학 및 예술 전반에 센세이션을 일으켰다. '의식의 흐름'은 소설 속 인물의 파편적이고 무 질서하며 잡다한 의식세계를 자유로운 연상 작용을 통해 가감 없이 그려내고, 외적 사건보다 인간의 내적 실존과 내면 세계의 실체에 관심을 집중한다. 이 책은 작가의 내면에서 부유하는 환상들로 구성된 결정체이며, 아웃사이더 아트는 이를 지탱해주는 끈끈한 연결고리로 자리하고 있다.

나를 찾아줘

큐레이션과 아웃사이더 아트

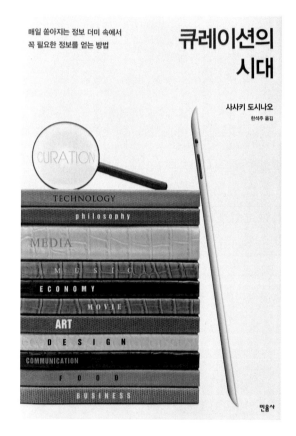

사사키 도시나오 지음, 한석주 옮김, 『큐레이션의 시대』, 민음사(2012)

오래간만에 서가에 있던 책을 꺼내보았다. 영국 정부 아트컬렉션UK Government Art Collection의 큐레이터 에이드리언 조지Adrian George가 쓴 『큐레이터: 이 시대의 큐레이터가 되기 위한 길』The Curator's Handbook이다. 큐레이터가 누구이고, 어떻게 태동하게 된 것일까. 이 책에 따르면 '큐레이터' curator라는 단어는 14세기 중반 '감독, 관리자, 후견인'이라는 뜻으로 처음 쓰이기 시작했다. 어원은 '돌보다'라는 뜻의 라틴어 동사 '쿠라레'curare로, 미성년자나 광인을 돌보는 이를 가리킨다.

큐레이터의 역할이 오늘날과 비슷해진 것은 부유층이 여가 삼아 수집에 관심을 갖기 시작한 현상과 밀접하게 관련된다. 17세기에 부유층은 저택에 수집품을 보관하고 진열할 방('호기심의 방'cabinet of curiosity으로 불렸는데, 독일어로는 '예술의 방'이라는 뜻의 '쿤스트카머'Kunstkammer 또는 '경이의 방'이라는 뜻의 '분더카머'Wunderkammer라고 일컬었다)을 따로 만들어 본격적인 수집을 시작했다. 소유주이자 수집가는 수집할 물건을 고르고 소장 중인 물건의 목록을 만드는 한편, 집안에서 부리던 고용인에게 관련 업무를 맡기기도 했다. 특히 예술작품, 수집품, 골동품 관리를 책임지는 이를 '지킴이'keeper라고 했는데, 이것이 현 큐레이터의 시초였다.

흔히 큐레이터는 박물관이나 미술관에만 존재한다고 생각하지만, 인터넷 시대가 도래하면서 큐레이터의 역할은 새롭게 진화한다. 일본의 저널리스트 사사키 도시나오佐々木 俊尚는 저서 『큐레이션의 시대』キュレーションの時代(2012, 민음사)를 통해 오늘날 큐레이터와 그 역할인 큐레이션curation의 확장된 의미를 살펴보고, 큐레이션의 본질과 역할이 미래 사회에서 어떠한 중요성과 가치를 지니고 있는지 분석한다. 내가 이 책을 주목한 이유는 아웃사이더 아트Outsider Art가 현대 예술계에 알려지고 자리 잡는 데 있어, 큐레이션이 어떻게 영향을 미쳤는지를 자세히 다루고 있기 때문이다.

오늘날 큐레이터는 분야에 관계없이 '정보를 다루는 존재'로 정의된다. 큐레이션은 인터넷이 낳은 정보의 홍수 속에서 유용한 정보를 골라내고, 특정 콘텍스트context를 토대로 수집·편집해 새로이 의미를 부여한 정보를 다른 사람들과 공유하는 것이다. 큐레이션의 핵심은 '관점'perspective 으로, 특정 방향 혹은 가치관으로 세상을 보는 구조다. 큐레이터의 역할은 '관점의 제공'이다. 사람들은 관점에 기반한 콘텍스트를 통해 깊고 풍부하게 정보, 즉 콘텐츠contents를 즐길 수 있다. 정보가 개방된 인터넷 사회에서는 누구나 큐레이터가 될 수 있으며, 대중의 판단에 따라 콘텐츠 및 콘텍스트는 수시로 재구성된다.

아웃사이더 아트가 미술사의 영역에 발을 내딛을 수 있었던 것은 곳곳에 숨어있던 누군가의 작품을 발견하고, 그 진가를 세상에 알린 큐레이터들의 역할이 결정적이었다. 이는 창작과 큐레이션이 분리되는 비주류 예술의 특징과도 관련이 있다. 주류 예술에서는 예술가들이 창작자인 동시에, 편집자의 관점과 비즈니스 감각을 가지고 생각하는 존재다. 반면 비주류 예술가들은 이러한 전략적 발상을 일절 가지고 있지 않다. 바깥세상에는 흥미가 전혀 없고, 단지 자신을 위해서만 작품을 만드는 사람들이다. 심지어 자신이 그린 그림이 예술적으로 가치가 있는지조차 깨닫지 못한다.

이 책은 은둔하던 비주류 예술가들의 작품이 어떻게 세상에 빛을 보게 됐는지에 대한 일화를 들려준다. 조지프 요아컴Joseph Yoakum은 국내 인터넷 검색으로는 정보를 찾기도 힘들지만, 풍경화로 유명한 아웃사이더 아티스트였다. 그는 20세기 초 세계 대전에서 대공황으로 이어지던 황량한 미국 사회에서 떠돌이 노동자인 호보Hobo였다. 그는 인생의 대부분을 방랑 생활로 보냈고, 70대가 되자 시카고에 정착하면서 10여 년간 자신의 추억 속 풍경을 화폭에 담는 데 주력했다. 우연히 요아컴의 집 앞을 지나던 한 교회 목사가 그의 작품을 보고는 자신이 운영하는 카페에서 개인전을

열자고 제안했다. 독특한 심상의 풍경과 탁월한 반복적 화법, 불가사의한 원근법으로 그는 시카고의 주류 예술계에 데뷔하게 된다. 그 외에도 앞에서 언급한 헨리 다거Henry Darger는 저명한 사진가였던 집주인이 그의 유품 속에서 작품 『비현실의 왕국에서』In the Realms of the Unreal를 발견해 세상에 알렸다. 1920년대 유럽에서 정신과 의사들이 정신 질환자들의 그림에서, 1940년대에 프랑스의 화가 장 뒤뷔페 Jean Dubuffet가 비주류 계층의 그림에서 예술적 가치를 발견 하고자 하지 않았다면 아웃사이더 아트는 시작조차 되지 않았을 것이다. 이들 발견자 모두 아티스트만큼이나 아웃 사이더 아트의 역사에서 한 획을 그어준 '큐레이터들'이다.

한편 일본인인 저자가 일본 사회의 시각과 상황에서 아웃사이더 아트를 조명하는 부분도 흥미로웠다. 예컨대 일본에서는 아웃사이더 아트가 '지적 장애인들의 작품'이란 이미지가 강해, '아웃사이더'라는 말 대신에 '에이블 아트' Able Art(가능성의 아트)라는 말을 사용한다. 또한 일본의 큐레이터 고이데 유키코小出 由紀子는 일본 최초의 아웃사이더 아트 전시회를 개최했는데, 이는 1980년대 일본의 버블 경제기로 미술관 난립, 부유층의 해외 작품 구매 열풍, 상업 미술주의 등 돈이 넘쳐나는 예술계에 대한 반발이었다.

저자는 미술계의 주류인 '인사이더'insider와 비주류인 '아웃사이더'outsider 간의 경계에 대해서도 생각할 거리를 제시한다. 예술계에서는 20세기 들어 예술가들이 너무 미술 이론에만 집착해, 본래의 인사이더 부분에서 점차 탈피해 예전에는 아웃사이더의 영역이었던 부분까지 들어가게 된다. 아웃사이더 아트가 주류 예술계에서 평가받고 미술사의 한 위치를 차지하게 되는 일도 일어났다. 그리고 현재 활동하는 예술가들은 인사이더나 아웃사이더를 가리지 않고 그들의 작품에서 영감을 받고 있다. 이처럼 인사이더-아웃사이더 간 경계가 모호해지고 고정되지 않는 상황에서, 수십 년 후에도 아웃사이더 아트라는 영역이 존재할 수 있을까. 이는 향후 콘텐츠와 콘텍스트를 구성·재편할 모든 창작자와 큐레이터에게 던져진 숙제다.

너와 나의 연결고리 I

날로 먹는 즐거움

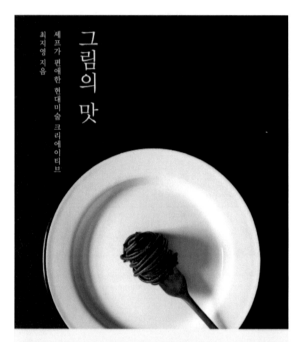

최지영 지음, 『그림의 맛: 셰프가 편애한 현대미술 크리에이티브』, 홍시(2016)

2016년에 나의 두 번째 개인전을 개최했다. 전시회의 발단은 언젠가부터 '음식 권하는 사회'가 된 대한민국이었다. TV에서는 예능 프로그램에서부터 드라마, 다큐멘터리 등에 이르기까지 전 장르에서 먹고, 씹고, 맛보고, 즐기는 모습을 방영해 시청자들의 이목을 사로잡았다. 생명의 역사가 시작된 이래로 먹는 행위는 지극히 기본적인 현상인데, 왜 새삼스럽게 우리는 '음식 포르노'에 중독되는 걸까.

나는 대한민국 사회가 음식에 던지는 물음표에 대한 답을 예술을 통해 찾고자 했다. "내가 먹는 음식이 곧 나 자신"이라는 미국의 작가 마이클 폴란Michael Pollan의 말처럼, 과연 나에게 음식은 어떤 존재인가를 끊임없이 되뇌며 내 나름의 답을 찾아나갔다. 그리고 "음식에 대한 사랑보다 더 진실된 사랑은 없다는" 아일랜드의 극작가 조지 버나드 쇼George Bernard Shaw의 말을 떠올리며, 가장 진실된 마음으로 음식이 주는 의미와 우리가 먹는 이유에 대한 해답을 관람객들에게 제공하고자 했다. 두 번째 개인전을 통해, 나는 관람객들의 오감을 자극하는 매혹적인 음식을 예술로 만들어내는 셰프가 됐다.

문득 또 다른 물음표가 머릿속에 떠오른다. 음식은 예술일까. 음식을 예술의 한 분야로 인정할 수 있는가에 대해서는 기실 의견이 분분하다. 하지만 음식을 재료로 활용해

예술작품을 만드는 푸드아트Food Art를 굳이 언급하지 않아도, 음식과 예술 간의 연결고리는 분명 존재한다. 일례로 '가스트로노미'gastronomy가 있다. 고대 그리스어 '가스트로노미아'gastronomia에서 유래한 이 용어는 음식-문화 간 관계, 맛있는 음식의 준비 및 접대 기술, 특정 지역의 조리 방식 등을 연구하는 미식美食학을 뜻한다. 기원전 4세기경 그리스의 시인 아르케스트라토스Archestratus는 '최초의 미식가'로서 시의 형식을 빌려 음식과 식재료에 관해 노래했는데, 이후 2천 년 이상이 지나 프랑스에서 미식 혁명이 일어나면서 가스트로노미는 미식에 관한 전 세계적인 담론이 됐다.1) 또한 '요리 예술'culinary arts은 음식의 준비, 조리, 플레이팅, 프레젠테이션 및 서비스를 가리키는 광범위한 용어다. 요리 예술은 식품 과학 및 영양, 재료의 품질, 계절성, 풍미 및 질감, 접시의 스타일 및 색상 등 다양한 요소들을 포괄하는데, 셰프를 '과학과 예술을 결합해 독창적인 무언가를 만드는 훈련된 창작자'로 본다.2)

1) 주간조선, "[가스트로노미, 혹은 미식] 가스트로노미의 시작과 식탁 예절"(2015. 7. 27. 자 기사), http://m.weekly.chosun.com/client/news/viw.asp?ctcd=&nNewsNumb=002367100023.
2) "What are the culinary arts?" Auguste Escoffier School of Culinary Arts, accessed on February 20, 2022, https://www.escoffier.edu/blog/ulinary-arts/what-are-the-culinary-arts/.

여기 한 셰프가 있다. 외국계 대기업에서 일하다 훌쩍 요리 유학을 떠났고, 한국에 돌아와 레스토랑을 운영하며 푸드 스타일링을 병행했다. 요리와 미술을 주제로 칼럼을 썼고, 현대미술에 대한 관심이 커지면서 미술서를 탐독하고 갤러리를 수시로 드나들었다. 이제는 글을 쓰고 그림을 그리면서 아트다이너ARTDINER 대표가 된 그녀는 바로 『그림의 맛: 셰프가 편애한 현대미술 크리에이티브』(2016, 홍시)의 저자다.

저자는 미술에 대해 읽고, 보고, 들으면서 아트art와 컬리너리culinary의 연계성을 발견해 나간다. 그리고 문화culture의 본질에서 그 요인을 찾는다. 문화는 사회의 개인이나 인간 집단이 자연을 변화시켜온 물질적·정신적 과정의 산물이다. 미식과 미술은 인류의 끊임없는 성취 속에서 서로 다른 범주와 양상으로 꽃피워 낸 문화이기에, 그 근간에는 통섭의 차원에서 상호 수렴되는 부분들이 존재할 수밖에 없다. 예술가들이 요리를 하고, 요리사들이 예술을 하는 시대에 저자는 독자들에게 다양한 미술 사조와 문화 현상들을 '시식'할 기회를 제공한다.

저자가 차려낸 18가지 상 중에서도 단연 나를 사로잡은 것은 '아르 브뤼와 로푸드'였다. 여기서는 20세기 유럽

'아르 앵포르멜'Art informel(비정형 미술)의 선구자이자, 프랑스 현대미술의 거장으로서 장 뒤뷔페Jean Dubuffet의 작품과 예술관을 되짚어본다. 형태가 무시되거나 허물어진 아르 앵포르멜 경향이 유럽에서 대두될 때, 뒤뷔페는 주관적 형상을 강조하면서 가공하거나 꾸미지 않은 '날것 그대로의' 미학적 가치에 크게 주목하고 이를 위한 예술을 '아르 브뤼'Art Brut로 명명한다. 뒤뷔페는 그린다는 행위 자체의 원초성에 집중했고, 이를 회화의 근원이자 본질이라고 여겼다.

이처럼 펄떡이는 '날것의 미학'을 저자는 로푸디즘raw foodism에서 발견한다. 우리말로 '생식주의' 또는 '생채식주의'로 불리는 로푸디즘은 과거 소수의 로푸디스트들끼리 서로 레시피를 주고받으며 개척했던 '로비건 쿠킹'raw vegan cooking(완전 생채식 요리)이 영국과 미국 등지에서 로푸드 운동으로 확대된 경우다. 전 세계적으로 환경보호와 생태 보전 운동이 급속히 확산되자 이에 상응하는 대안적 식사 방식으로도 주목받고 있다. 하지만 아르 브뤼가 주류에서 벗어난 아웃사이더 아트Outsider Art로 취급되듯이, 소수의 열혈 지지층이 굳건히 형성돼 있을 뿐 로푸디즘이 주류 식사로 진입하기에는 갈 길이 멀다.

로푸디스트에 따르면, 아무리 좋은 식재료를 사용한다고 해도 강한 열에 조리 시 상당량의 영양소가 변질되거나 파괴된다. 따라서 건강하고 아름다운 녹색 식사를 영위하기 위해서는 될 수 있으면 날 것의 식재료들을 익히지 않은 채 (육류와 생선류는 식단에서 배제하고) 그대로 섭취해야 한다는 것이다. 오늘날 현대인들의 식탁을 점령한 화식火食은 로푸디스트들에게는 영양분들이 고스란히 살아있는 '생명의 식사'가 아닌 '죽은 식사'다. 인류가 불을 사용하기 시작한 것이 구석기시대라고 하는데, 그렇다면 21세기를 사는 현대인들이 로푸드를 섭취하는 게 원시 시대 식사로의 퇴행을 뜻하는 것일까? 로푸디즘에 대한 여러 논란이 있지만, 저자는 로푸드 쿠킹을 '건강한 놀이'로서 긍정적이고 색다르게 바라보고자 한다.

피카소Pablo Picasso는 말했다. "아이들은 모두 예술가다. 문제는 아이들이 자란 후에도 예술가로 남아 있을 수 있는가 하는 것이다"라고. 뒤뷔페와 로푸디스트 모두 '서툼, 비정제, 불규칙성'은 '순수함, 창의성, 신선함'으로 달리 보는 혜안을 지녔고, 이는 미술계와 요리계에서 각기 다른 방식으로 빛을 발했다. 오늘 저녁 식탁에서는 '날로 먹는 즐거움'를 만끽해볼까 싶다.

너와 나의 연결고리 II

비정형성을 짓다

임석재 지음, 『건축과 미술이 만나다 1945-2000』, 휴머니스트(2008)

'통섭'統攝이라는 말이 우리에게 익숙해진지도 꽤 됐다. 한국사회에서 이 용어가 본격적으로 회자된 데는 2005년에 한국어로 발간된, 미국의 사회생물학자 에드워드 윌슨Edward O. Wilson의 저서 『지식의 대통합: 통섭』Consilience: The Unity of Knowledge이 시작점이라 할 수 있다. 그는 21세기 학문이 크게 '자연과학'과 창조적 예술을 기본으로 하는 '인문학'으로 양분되는 동시에, 이들을 융합하려는 인간 지성의 노력이 계속될 것이라 전망했다.

윌슨은 이러한 미래의 동향을 설명하고자 19세기 자연철학자 윌리엄 휴얼William Whewell이 처음 사용한 'consilience' 개념을 부활·발전시킨다. 라틴어 'consiliere'에서 유래된 이 말에서 'con-'은 '함께'with를, '-silere'는 '뛰어오르다'to leap를 뜻한다. 휴얼은 consilience를 '더불어 넘나듦' jumping together으로 정의했고, 한국에서는 '통섭'으로 번역돼 널리 알려졌다. 요컨대 통섭은 서로 다른 분야 간 상호소통을 통해 시너지를 창출해나가는 과정으로, 이들 분야 간 연결성을 모색하는 것이 매우 중요하다.

앞서 음식-예술 간 연결고리를 살펴보았는데, 음식만큼이나 예술과 함께 많이 회자되는 것이 건축이다. 건축은 예술일까. 고대 로마의 건축가 비트루비우스Vitruvius는 건축의

3가지 요소로 '안정성firmitas, 유용성utilitas, 아름다움venustas'을 꼽았는데, 건축에 미적 요소가 포함되는 만큼 예술과의 연계는 필연적이다. 일본의 건축 전문가 스기모토 토시마사杉本 俊多는 "건축 이념의 전통이 시작된 비트루비우스의 중요한 특징은, 건축이란 단순한 기술이라기보다는 예술을 포함한 총합적인 것으로 간주하는 것"이라 말했다.

기실 역사 속에서는 건축가이자 예술가인 거장들이 많다. 이탈리아 르네상스 시대를 풍미한 미켈란젤로Michelangelo Buonarroti는 시스티나 성당의 천정 벽화를 그리고 다비드 상을 조각한 예술가이면서, 성 베드로 대성당을 설계한 건축가였다. 유네스코 세계유산에 등재된 건축물을 만든 스페인의 건축가 안토니 가우디Antoni Gaudi, 현대적 개념의 아파트를 창시한 '모더니즘 건축의 아버지' 르 코르뷔지에 Le Corbusier 모두 '예술을 지은 사람'이라고 봐도 무방하다. 1958년 왕립 영국 건축가 협회Royal Institute of British Architects 에서 건축을 과학으로 재분류했지만3), 과연 건축과 예술의 완전한 분리가 가능할까. 한국의 건축사학자 임석재의 저서

3) "Art and Architecture – What's the Connection?" Mall Galleries, accessed on March 1, 2022, https://www.mallgalleries.org.uk/ about-us/ blog/art-architecture-whats-connection.

『건축과 미술이 만나다 1945-2000』(2008, 휴머니스트)는 이러한 근원적인 고민에 기반하고 있다. 제2차 세계대전을 기준으로 그 이전의 이야기를 담은 『건축과 미술이 만나다 1890-1940』도 같은 해 함께 발간됐다.

저자는 현대로 올수록 건축-미술 간 상호 연관성이 많이 약해졌다고 분석한다. 2차 대전 이전의 모더니즘에서는 건축-미술 간 1:1 대응이 상대적으로 명확했고, 건축가와 화가를 동시에 겸한 예술가도 많았다. 하지만 현대에 이르러서는 건축과 미술이 서로의 문호를 폐쇄하고, 각 장르의 고유한 특성에만 집중하고 있다. 건축은 다양한 기술과 접목하는 방식으로, 미술은 매체와 개념의 확장을 통해 각자의 길을 걷고 있다. 이는 1990년대 이후 심화됐는데, 건축은 발전 없이 자본의 논리에 이용당하고 미술은 사회의 다양한 현상과 욕구를 충분히 반영·표현하지 못함으로써 모두 정체기에 놓이게 됐다.

이에 대한 해법으로 저자는 건축-미술 간 상호 교차점 및 보완성을 조명함으로써, 두 분야에 대한 새로운 시각과 해석을 발견해 나갈 것을 제안한다. 말 그대로 건축과 미술 간 '통섭'이다. 이 책에서는 건축과 미술이 짝을 이룬 총 20개, 40쌍의 건축가-미술가를 통해 2차 대전 이후 현대

예술 흐름의 전반을 살펴본다. 흥미롭게도 '아르 브뤼'Art Brut가 첫 장을 장식하고 있는데, 저자는 1950년대 영국을 중심으로 태동한 건축 양식인 '뉴 브루털리즘'New Brutalism (신야수주의)에서 아르 브뤼와의 공통분모를 찾고자 한다.

2차 대전이 종식되면서 예술가들은 전쟁의 충격에 즉각 대응했다. 현대 예술은 모더니즘 자체를 부정했고, 형태에 대한 고민을 중심으로 대대적인 비정형 경향으로 나타났다. 기본적으로는 전쟁의 참상을 부정적으로 고발했는데, 넓게 보면 기계문명의 폐해에 대한 부정적 대응의 한 방식이었지만 정교한 해석보다는 뒤틀린 형태를 이용한 직설적 대응이 주를 이루었다. 비정형주의는 비합리적이고 추한 인간의 본성을 애써 감추면서, 합리적이고 아름다운 것만 강요하던 기존의 허구적 이중성을 타파하고자 했다. 2차 대전 이후 비정형 미술이 유럽에서는 '아르 앵포르멜'Art Informel과 아르 브뤼, 미국에서는 추상표현주의Abstract Expressionism로 각각 시작됐다.

아르 앵포르멜은 2차 대전 직후부터 1950년대 초반 사이에 파리에서 형성된 뒤, 여러 나라로 전파되면서 1950년대를 풍미했다. 안토니 타피에스Antoni Tapies, 볼스Wols, 장 포트리에Jean Fautrier, 조르주 마티외Georges Mathieu, 알베르토

자코메티Alberto Giacometti가 대표적인 아르 앵포르멜 작가들이다. 아르 브뤼는 프랑스 화가 장 뒤뷔페Jean Dubuffet가 창시한 사조로, 기본적인 세계관에서는 아르 앵포르멜과 동일한 반합리주의 입장을 공유했지만 '서구 백인-어른-정상인'의 가치관과 의식만을 옳은 것으로 여기는 고정관념을 거부했다. 또한 구상에 기반을 둔 화풍 역시 아르 앵포르멜과 차이가 있다. 아르 브뤼의 핵심 예술가들은 전문 화가가 아닌 가정주부, 농부, 의사, 환자 등 그림을 그리고 싶은 열망을 가진 일반인들이었다. 아르 브뤼는 1940년대 중반 뒤뷔페의 수집 활동을 시작으로 1970년대까지 지속됐다. 모더니즘 시대 때 기계문명에 대해 복합적 해석을 가했던 다다나 초현실주의와 달리, 아르 앵포르멜이나 아르 브뤼와 같은 불안정한 행태 조작을 통해 전쟁의 충격을 표출했다. 이런 경향이 미국으로 건너가면서 추상표현주의로 귀결됐다. 추상표현주의는 비정형주의를 추상으로 일정하게 정리한 절충 경향이었는데, 문명을 바라보는 기본 입장에는 차이가 있었다. 미국은 2차 대전의 승전국이었고, 그 혜택을 가장 많이 받은 나라였다. 또한 미국은 전쟁터가 아니었기에 전쟁의 참상을 직접 겪지 못했다. 따라서 아르 앵포르멜과 같은 문명 차원의 심각한 고민이 부재했고, 예술 내부의 새로운 흐름에 가까웠다.

건축의 경우 2차 대전의 충격에 따른 비정형 경향을 출발점으로 탈모더니즘이 큰 흐름을 형성하기는 했지만, 실제 건물을 짓는 산업경제 분야에도 속하는 건축의 장르적 특성상 완전한 비정형주의로 나타날 수는 없었다. 모더니즘을 바꾼 시대 상황에 맞춰 변형적 재해석을 가하려는 흐름이 주를 이루었는데, 뉴 브루털리즘이 이를 이끈 대표 사조였다. 1940년대 후반 스미스슨 부부Peter Smithson & Alison Smithson에 의해 시작돼, 1950-1960년대 영국을 중심으로 한 현대 건축 전반기를 주도했다. 스미스슨 부부 외에도 데니스 라스던Denys Lasdun, 제임스 스털링James Stirling 등의 건축가들이 중심인물이었으며, 알베르토 자코메티, 에두아르도 파올로치Eduardo Luigi Paolozzi, 리처드 해밀턴Richard Hamilton, 나이젤 헨더슨Nigel Henderson 등 여러 전후 예술가들과 긴밀한 연관성을 가졌다.

뉴 브루털리즘은 반미학 예술운동, 모더니즘의 재해석, 일상성의 가치, 도시 환경 요소, 형태와 재료에 대한 고민 등 폭넓은 탐색을 시도했다. 특히 형태에 대한 고민은 반미학 예술운동으로 집중됐는데, 이 경향은 육면체와 고급 건물 중심의 정통 모더니즘을 거부하며 그 대안으로 자유 형태와 임시 가설물을 추구했다. 그중 육면체는 아르 앵포르멜과,

임시 가설물은 아르 브뤼와 각각 기본 예술관을 공유했다. 정통 모더니즘을 재료 사용과 표면 처리의 관점에서 보면 골조와 마감을 분리해 이중 표피로 처리하는 것이 표준 기법인데, 뉴 브루털리즘은 골조를 노출시켜 골조의 재료가 그대로 마감재가 되게 함으로써 이를 거부했다. 실제로 '브루털리즘'이란 명칭은 뒤뷔페의 아르 브뤼와 르 코르뷔 지에의 '노출 콘크리트'béton brut에서 기인했다.

최초의 여성 건축가였던 줄리아 모건Julia Morgan은 "건축은 시각 예술이며, 건물은 스스로 말한다"라고 했다. 건축과 예술이 '동의어'가 될 수는 없지만, 씨줄과 날줄처럼 두 영역이 끊임없이 교차하고 소통할 때 한층 진화할 수 있다는 점은 분명하다. 그리고 이러한 건축-예술 간 인연의 역사 속에 비주류 예술도 함께 자리하고 있다.

동시대 미술 듣기

주변부의 예술

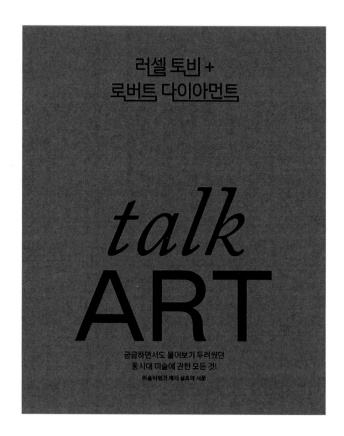

러셀 토비 +
로버트 다이아먼트

talk
ART

궁금하면서도 물어보기 두려웠던
동시대 미술에 관한 모든 것!
미술비평가 제리 살츠의 서문

러셀 토비 · 로버트 다이아몬드 지음, 조유미 · 정미나 옮김, 『토크 아트』, 펜젤(2022)

나의 2022년은 개인전과 함께 시작됐다. 1월 18일부터 30일까지 갤러리 아리아Gallery Aria에서 '잇다, 통하다, 함께하다'Connect, Communicate, Collaborate라는 주제로 전시회를 개최했다. 코로나19로 미술계 전반이 침체된 상황에서 개인전을 열게 돼 뜻깊었던 동시에, 전시 공간인 갤러리도 남다른 의미로 다가왔다. 이탈리아어로 '아리아'aria는 '공기'를 뜻한다. 이 갤러리에는 "공기가 삶의 근간인 것처럼, 현대사회에서 삶을 유지하기 위해 예술은 필수 불가결한 조건"이라는 설립 철학이 반영돼 있다. 즉, 우리 주변 어디에서나 예술과 함께할 수 있도록 그 접근 장벽이 낮아야 한다는 것이다.

독일의 철학자 발터 벤야민Walter Benjamin은 1935년 그의 저서 『기술복제시대의 예술작품』Das Kunstwerk im Zeitalter seiner technischen Reproduzierbarkeit에서 사진 기술, 철도, 영상 기술 등 산업기술의 발달이 예술의 본질적 변화에 미친 영향에 주목했다. 특히 그는 19세기에 탄생한 사진 기술의 발달이 기존 회화예술이 지녔던 '아우라'aura: 예술의 원작이 갖는 신비한 분위기나 예술의 유일성의 붕괴를 초래한다고 했다. 그리고 아우라에 있던 엄숙하고 기득권적인 소수의 종교적 또는 제의祭儀, Kult 가치가 전시적 가치로 변화함으로써,

예술의 대중성을 이끌고 궁극적으로는 예술의 민주주의를 가져왔다고 평가했다. 하지만 21세기에도 여전히 많은 사람들에게 예술은 다가가기 어려운, 낯설고 생소한 존재다. 그 이유는 무엇일까.

예술의 근원으로 거슬러 올라가면, 서양에서는 선사시대로부터 중세에 이르기까지 'art', 즉 예술이라는 말이 인간의 창조 행위 전반을 뜻했다. art는 라틴어 'ars'아르스에서 유래한 말로 그리스어 'techne'테크네를 직역한 것이며, 원래는 순수예술과 응용예술(또는 실용예술, 생활예술, 장식예술)이 구별되지 않았다. 이러한 구별은 르네상스 시대에 예술에 대한 수요가 증대하고, 예술가의 사회적 지위가 소시민적 수공예인으로부터 자유로운 정신노동자로 변화하면서 예술가라는 직업이 등장한 이후에 생겨났다. 그리고 예술가에 의한 순수예술이라는 개념은 18세기 이후에 확립됐다.[4]

이와 관련해 에른스트 H. 곰브리치Ernst H. Gombrich는 그의 명저 『서양미술사』The Story of Art를 통해 1789년 프랑스

4) 윌리엄 모리스 지음, 박홍규 옮김 (2020). 『모리스 예술론』, 필맥. 동양에서도 원래는 순수예술에 해당하는 개념이 없었으나, 19세기에 서양미술을 받아들이면서 비로소 순수예술과 비순수예술을 구별하게 됐고, 그러한 구별이 지금까지 이어지고 있다. 그리고 이제는 서양에서보다 동양에서 그러한 구별이 더 강고하다.

대혁명이 미술계에 일대 변혁을 가져왔다고 말한다. 대혁명 이전의 미술은 왕족, 귀족, 성직자 등 유한계급의 권위를 유지하는 수단으로서, 이를 위한 '정해진 주제'로 작품이 제작됐다. 그러나 대혁명 이후 예술가의 개성에 따라 작품 활동을 하게 됐고, 예술가-대중 간 취향의 간극도 벌어졌다. 나아가 19세기 이후 사진술의 발명과 인상주의의 대두로, 미술이 재현再現의 굴레에서 벗어나 형식, 즉 '미적 효과'를 추구하는 방향으로 나아갔고 일반 대중에게 예술작품은 더욱 난해하게 다가왔다.

한편 1977년 프랑스의 사회학자인 피에르 브루디외 Pierre Bourdieu가 주창한 '문화자본'cultural capital 개념처럼, 교육 수준과 경제력에 따라 계층별 문화의 향유가 차등화 되기도 한다. 전시회, 공연, 서적, 석·박사 학위 등 차별화된 문화자본을 어릴 때부터 축적한 상류층일수록 작품 구매 등으로 미술계를 좌지우지할 수 있다. 이러한 현대 미술의 현주소에 대해 미국의 미술비평가 제리 살츠Jerry Saltz는 정곡을 찌른다. "동시에 미술에 관해서라면 나는 평론가, 큐레이터, 예술가들이 무슨 말을 하는지 도무지 이해하지 못할 때가 많다. 자신들과 똑같이 난해한 사람들 155명끼리나 쓸 법한, 알아들을 수 없는 까다로운 표현을

사용한다. 그런 언어에는 사람들을 배제하고 주눅 들게 하면서 자신을 돋보이게 하려는 의도가 깔려 있다."

『토크 아트』talk ART(2022, 펜젤)는 동시대 미술에 대한 열정으로 의기투합한, 두 영국 남자의 수다 퍼레이드가 빚어낸 산물이다. 배우이자 300점이 넘는 예술품을 소장한 컬렉터collector인 러셀 토비Russell Tovey, 갤러리스트인 로버트 다이아먼트Robert Diament는 2018년부터 예술 세계를 주제로 다양한 이야기를 풀어내는 팟캐스트 〈토크 아트〉Talk Art를 함께 진행해왔다. 전 세계 60여 개국 청취자를 사로잡은 이 팟캐스트를 토대로 펴낸 『토크 아트』는 10개의 키워드를 통해 동시대 미술의 현주소를 살펴보고, 우리 삶 속에서 보다 직접적으로 동시대 미술을 누릴 수 있는 방법을 알려준다. 이 책은 쉽고 자연스러운 대화체, 풍부한 이미지를 통해 동시대 미술을 생동감 있게 풀어낸다.

이 책에서 다루는 10개의 키워드 중 '주변부의 예술'은 '아르 브뤼'Art Brut와 '민속 예술'Folk Art 개념에 기반해 아웃사이더 아트Outsider Art에 대한 이야기를 담고 있다. 동시대 미술을 대표하는 주제로서 아웃사이더 아트를 논했다는 점, 그리고 현 미술계에서 아웃사이더 아트가 어떠한 위치를 차지하고 있는지에 대해 언급했다는 점이 인상 깊다.

아웃사이더 아트의 챔피언이 꽤 많다. 다수의 현대 미술가가 아르 브뤼로부터 영감을 얻으며, 많은 큐레이터가 이제 예술의 한 범주로 그런 작품을 받아들인다. 전세계적으로 그런 분야의 예술가들이 창작을 통해 자아를 표현할 수 있도록 지원하는 우수한 스튜디오 시스템과 보조금, 펀딩 등의 다양한 지원도 마련돼 있다.

아르 브뤼/아웃사이더/아웃라이어/독학 예술가들은 자신만을 위해 예술을 만들 수 있지만, 그들이 세상에 받아들여지는 방식은 근본적으로 중요한 문제다. 그들의 내면은 인간 조건에 대한 신비를 간직하고 있다. 그들은 관람객을 매혹시키고 경외심을 불러일으킨다. 현실의 여러 문제에 영향을 받지 않은 채 우리에게 내재된 순수함으로 창조적 재능을 드러낼 수 있다는 사실도 보여준다. 어떤 면에서 아웃사이더 예술가들은 우리가 어떤 존재이고, 누구인지를 이해하는 데 핵심적인 역할을 하며, 시스템에서 완전히 자유로워야 발휘할 수 있는 독특한 창조적 해방을 일깨워준다.

잘 알려지지 않은 작가와 작품에 대한 이야기도 눈여겨볼만하다. 심지어 누군지조차 밝혀지지 않은 아웃사이더 아티스트가 있다는 사실이 놀랍다. 1970년대 후반, 예술을 전공하는 학생 한 명이 필라델피아의 뒷골목을 지나가다가 약 1,200점의 작은 철골 구조 조각품이 들어 있는, 버려진 상자를 발견했다. 빠르게 변해가는 그 지역에서 유명한 예술가는 없었고, 누가 이 조각품들을 만들고, 어떻게 또 왜 만들었는지는 아무도 알지 못했다. 지난 30년 동안 이와 같은 토템적 조각품들은 큐레이터와 컬렉터, 미술비평가 모두를 당황하게 하는 동시에 호기심을 불러일으켰다. 일명 '필라델피아 와이어맨'Philadelphia Wireman의 신원은 여전히 밝혀지지 않았지만, 발견된 작품들로 인해 그는 아웃사이더 아트의 역사에서 신비로운 전설이 됐다.

'일본의 셰익스피어'라 불리는 이노우에 히사시井上廈는 희극을 즐겨 쓴 극작가다. 2차 세계대전과 히로시마 원폭의 참상을 경험한 세대로서 반전·반핵 운동가로 활약했고, 일본의 역사와 사회에서 비롯된 무거운 주제를 작품에서 다루었다. 하지만 "어려운 것을 쉽게, 쉬운 것을 깊게, 깊은 것을 재밌게, 재밌는 것을 진지하게, 진지한 것을 유쾌하게, 그리고 유쾌한 것을 어디까지나 유쾌하게"라는 좌우명대로,

그는 이들 주제를 코미디로 풀어냈다. 이는 핵심 메시지로 대중들에게 최대한 효과적으로 전달하고자 그가 고안한 전략이었으리라 생각된다. 현시대의 미술은 다양한 관객들이 어렵지 않게 다가가고 공감할 수 있는 '모두를 위한 예술'로 거듭날 필요가 있다. 이는 '보통 사람들'의 예술적 영감이 가장 순수한 방식으로 표출된, 아웃사이더 아트의 본질과도 오버랩된다.

장벽을 넘은 아웃사이더 아트

아파트먼트 아트

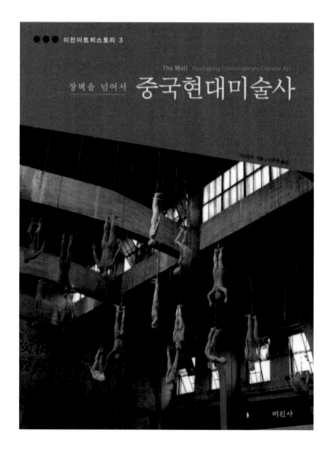

가오밍루 지음, 이주현 옮김, 『중국현대미술사: 장벽을 넘어서』, 미진사(2009)

동아시아 문화의 원류는 중국의 황하黃河 문명으로 알려져 있다. 7천 년에 가까운 역사가 빚어낸 중국의 미술품들을 보노라면 탄성이 절로 나온다. 1949년 장제스蔣介石의 중국 국민당이 마오쩌둥毛澤東과 공산당에게 패배하고 대만으로 이주할 때, 중국 대륙의 유물 대부분도 이들과 함께였다. "나라가 없어도 살 수는 있지만, 문물 없이 살 수는 없다" 라고 말한 장제스의 말처럼, 그는 중국 전통문화에 대한 애착이 강했고 과거의 문화를 말살하려는 공산당과 대척점에 있었다. 장제스의 노력으로 중국의 문화재는 문화대혁명 이후에도 살아남았고, 70만 점에 달하는 유물은 현재 대만 국립고궁박물원에 보관돼 있다.

1966년부터 10년간 이어진 문화대혁명은 중국인들 스스로가 중화 문명의 유산을 지우고자 했던 '슬픈' 반달리즘 vandalism이었다. 이는 내가 중국 현대미술에 큰 관심을 갖지 않았던 이유기도 했다. 다양한 표현의 자유를 제한하고, 정치적 선동과 선전의 도구로서 예술을 활용하는 사회주의 체제 하에서 예술 고유의 가치가 얼마나 존중되고 발현할 수 있을지에 대한 회의감 내지는 선입견 때문이었다. 나에게 중국 미술은 '끊어진 필름' 같은 존재였다.

중국 현대미술을 눈여겨보게 된 것은 중국 현대미술을 연구하는 대표적인 미술사학자이자 전시기획자인 가오밍루高名潞의 저서 『중국현대미술사: 장벽을 넘어서』The Wall: Reshaping Contemporary Chinese Art(2009, 미진사)를 접한 뒤부터였다. 1980년대 추상미술 운동을 이끌었던 그는 천안문 사태 이후 미국으로 건너가 하버드 대학에서 박사 학위를 받았고, 줄곧 미국에서 체류하며 중국 현대미술을 체계화하고 알리는 데 주력해왔다.

이 책은 중문과 영문 2개 국어로 집필됐는데, 중문 제목은 『장墻: 중국 현대예술의 역사와 변계邊界』다. '장'은 우리말로 번역하면 '장벽'이다(영문 제목에서도 이를 'wall'로 명기했다). 여기에는 중국 현대미술에 그늘을 드리웠던 이데올로기의 장벽, 개방 개혁시대를 맞아 전위 의식을 소멸시키는 미술의 상업화라는 장벽, 아직까지 굳건히 존재하고 있는 공권력의 장벽 등 다양한 의미가 내포돼 있다. 중국 현대미술은 30여 년에 걸쳐 이들 장벽과 마주하고, 극복하면서 변모해왔다.

중국 현대미술의 역사적 시기는 크게 4가지다. ✿ 후문화혁명(후문혁) 시기(1979-1984년), ✿ '85 미술운동'85 Movement 시기(1985-1989년), ✿ 1990년대 예술, ✿ 1990년대 말부터

오늘에 이르기까지의 미술관 시대로 구분된다. 특히 1990년대는 전위예술이 다극화·발전된 시기였다. 1990년대 초에는 '신생대', '정치적 팝 아트', '냉소적 사실주의' 등이 국내외에서 관심을 끄는 회화 조류가 됐다. 이후 1990년대 중반을 전후로 대체 공간의 전위예술을 대표하는 '아파트먼트 아트' Apartment Art가 1990년대 말까지 발전하게 된다. 내가 이 시기를 주목한 이유는 '아파트먼트 아트'가 '아르 브뤼' Art Brut와 같이 비주류 예술로서의 본질을 지니고 있기 때문이다.

1990년대 중국의 현대미술을 이해하려면, 그 이전에 진행된 '85 미술운동'을 알아야 한다. 문화대혁명 종결 이후 9년 뒤인 1985년, 중국 미술계에서는 서방의 모더니즘과 포스터모더니즘에 기반한 새로운 예술운동이 발생한다. 85 미술운동의 참여 작가들은 자신들의 작품과 문화 이념을 사회대중과 정부로 전파시키는 데 적극적이었다. 이들은 정치적 이데올로기에서 벗어나, 전통과 권위 등 각종 금기를 타파하고 개인의 자유를 추구하고자 했다. 또한 대중과 체제 공간, 즉 '공적 예술 공간'의 점유에 대한 신념과 이상을 가지고 있었다. 많은 예술활동이 화랑과 미술관이 아닌 농촌과 공장, 길거리에서 이루어졌는데, 이는 자유 표현 의식과 더불어 반예술과 예술을 생활로 끌어들이고자 했던 85 미술운동의 이념과 연결된다.

1989년 천안문 사태 이후, 1990년대의 전위예술은 관방 전시 공간을 잃었고 대중문화로부터도 외면당했다. 공적 공간에서 퇴출되자 이를 대체하는 각종 지하 공간들이 출현했는데, 이는 크게 2가지로 구분된다. 하나는 1980년대 '맹류'盲流 예술가들로부터 발전해 온 화가촌이다. 맹류는 일반적으로 1980년대 중반부터 북경을 비롯한 전국의 대도시에서 일자리를 구하기 위해 농촌을 이탈한 다수의 농민들을 일컫는 것으로, '맹류 예술가'는 정부의 통제로부터 벗어나 일정한 직업이 없었던 '자유 예술가'를 뜻한다. 다른 하나는 85 미술운동 시기의 관념예술에서 발전된 '아파트먼트 아트'다. 작가 대부분의 활동 및 전시 공간은 그들의 거주 장소였으며, 간혹 야외나 농촌, 혹은 사람이 많지 않은 공공장소에서 진행되기도 했다.

맹류 예술가들은 대부분 독학으로 미술을 배운 이들이었지만, 85 미술운동 시기 예술가들과 구별되는 최초의 '직업 예술가들'이었다. 이들은 체제 밖 자유 예술가로서 예술을 생계수단으로 삼았고, 정신의 자유를 추구했으나 예술의 사회 참여에는 관심이 없었다. 85 미술운동 작품들과 달리 이들의 작품은 사회성이 강하지 않았고, 대부분이 수묵적水墨的 · 추상적이었으며, 모더니즘을 따랐다. 북경의

송장예술가촌宋庄藝術家村, 북경대산자예술신구北京大山子藝術新區, 최각장崔各庄, 색가촌索家村을 비롯해 상해의 막간산예술가작업실莫干山藝術家作業室, 남경의 창작창고創作倉庫, 중경의 11간창고11間創庫 등 맹류 예술가들이 모인 화가촌과 창고가 우후죽순으로 생겨났고, 이들 예술공간은 1990년대 이래로 전위미술품 생산의 주요 근거지가 됐다. 현재 중국 현대미술의 '4대 천왕' 중 하나인 위에민쥔岳敏君을 비롯해 몇몇 맹류 예술가들이 국제 미술시장을 통해 자유정신과 부의 축적을 달성하면서, 이들은 이제 주변부 예술가가 아닌 중국 현대예술을 대표하는 자유예술가로 간주된다.

한편 일부 예술가들은 예술시장을 전위 정신의 본질적 전복이자 타락으로 간주하고, 예술계 밖에서 반물질주의적 예술활동을 추구했다. 이들은 전시 공간도, 작품을 발표할 잡지도 없었다. 오직 자신의 집 또는 다른 사람의 집을 작업실로 삼고, 소수의 전위예술권 내 사람들을 관람자로 삼았다. 또한 지면紙面을 전시 공간으로 삼은 방안예술方案藝術, proposal art을 창작했다. 이렇게 공적 전시 공간이 아닌, 예술가의 집안이나 폐기된 공장 건물, 농촌과 교외에서 이루어진 1990년대 새로운 관념예술은 '아파트먼트 아트'라는 사조로 자리 잡았다.

아파트먼트 아트는 예술 본연의 순수성과 구체성을 유지함으로써, 진리에 접근하고자 하는 예술가들의 결연한 의지였다. 이를 위해 예술가들은 '극단적인 공간의 후퇴'라는 방식을 선택했고, 그 종착점은 자신들이 살던 주택과 아파트였다. 아파트먼트 아트는 2가지 특징을 보인다. 하나는 생활(특히 가정생활) 속의 저렴한 재료를 사용해 돈과 공간을 절약했다. 다른 하나는 작품을 복제하거나 다시 전시·판매할 수도 없으며, 전시가 끝나면 작품은 내려졌다. 작품들은 오직 교류만을 위한 것이었다.

아파트먼트 아트는 1990년대 중반 이후 빠른 속도로 소멸됐다. 빈번한 해외 전시와 국내 상업화랑들로 인해 아파트먼트 아트 작가들은 국제적인 순회 예술가로 변모했고, 다시는 이전처럼 외부의 방해 없이 자신의 상황을 서술하는 작품을 제작하지 않았다. 언어, 형식, 재료 등 모든 면에서 국제화되고, 작품 내용도 전형화되면서 아파트먼트 아트 고유의 구체성, 개인성, 기록성이 모두 사라졌다. 설령 있다 하더라도 대부분 지구화 시대를 맞이한 개인 생활에 대한 설명들이었다.

앞서 언급한 '맹류 예술가' 출신의 위에민쥔은 커다란 얼굴, 불그스레한 피부, 이를 드러내며 크게 웃는 인물을

담은 〈웃음 시리즈〉로 세계적인 명성을 얻었다. 그는 작품 속 인물의 웃음이 문화혁명 시기에 겪은 고통, 개혁·개방에 대한 희열, 미래에 대한 공포와 긴장감을 담고 있다고 말한 바 있다.[5] 30여 년간의 짧은 기간 동안 중국의 현대미술은 정치, 사회, 문화의 장벽을 넘고, 다양한 예술적 시도를 통해 잠재력과 가능성을 발전시켜왔다. 그리고 돈과 명성을 초월해 예술 본연의 가치를 탐구했던 중국의 아웃사이더 아티스트들은 아파트먼트 아트를 통해 중국현대미술사에 한 획을 그었다.

5) 조선일보, "[세계 미술의 巨匠에게 듣는다] 中 현대미술 작가 위에민쥔" (2010. 3. 30. 자 기사), https://www.chosun.com/site/data/html_dir/ 2010/03/29/2010032902161.html.

치유의 예술

미술치료와 아웃사이더 아트

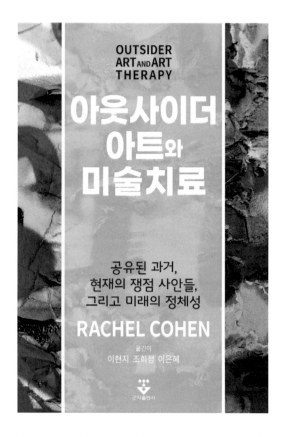

OUTSIDER
ART AND ART
THERAPY

아웃사이더
아트와
미술치료

공유된 과거,
현재의 쟁점 사안들,
그리고 미래의 정체성

RACHEL COHEN

옮긴이
이현지 조희정 이은혜

군자출판사

레이첼 코헨 지음, 이현지 · 조희정 · 이은혜 옮김, 『아웃사이더 아트와 미술치료:
공유된 과거, 현재의 쟁점 사안들, 그리고 미래의 정체성』, 군자출판사(2021)

록 음악을 즐겨 듣지는 않지만, 주옥같은 몇몇 노래들은 가끔 찾아듣는다. 그중에서도 미국의 록밴드 린킨 파크Linkin Park가 2003년에 발표한 〈내가 속한 어딘가〉Somewhere I belong는 청각뿐만 아니라, 뮤직비디오로 인해 시각적으로도 나의 뇌리에 강렬하게 각인돼 있다. 린킨 파크의 멤버이자, 한국계 미국인 DJ인 조셉 한Joseph Hahn이 직접 감독한 이 뮤직비디오는 2003년 〈MTV 비디오 뮤직 어워드〉MTV Video Music Awards에서 베스트 록 비디오상Best Rock Video을 받았다.

〈내가 속한 어딘가〉는 정신적인 불안과 외로움, 공허함, 방향성 상실에 따른 고통을 호소하면서, 치료로 이를 극복하고 소속감을 느낄 수 있는 곳을 찾고자 하는 열망을 담고 있다. 이러한 극복의 의지는 노래의 후렴구를 통해 잘 드러난다(우울증에 시달리던 린킨 파크의 보컬 체스터 베닝턴 Chester Bennington이 2017년에 자살로 생을 마감하면서, 이 후렴구가 더욱 절절히 와닿는다).

난 치료받고 싶어

난 느끼고 싶어

내가 생각했던 것들은 모두 실제가 아니야

너무나 오랫동안 짊어져왔던 고통들을 떠나보내고 싶어

모든 고통들이 사라질 때까지 지워버리고 싶어

난 치료받고 싶어

난 느끼고 싶어

내가 실재하는 무언가와 가까이 있다고 느끼고 싶어

내가 오랫동안 원하던 무언가를 찾고 싶어

내가 속한 어딘가를

특히 뮤직비디오의 핵심 오브제object로 등장하는 크리쳐 creature는 남다른 아우라aura를 조성한다. 앙상하게 긴 다리, 큰 엄니를 지닌 크리쳐의 모습은 스페인의 초현실주의surrealism 화가 살바도르 달리Salvador Dali의 코끼리 그림을 연상시킨다 (정신세계를 다룬 달리의 작품에 대한 오마주hommage라 할 수 있겠다). 뮤직비디오의 초반부에서 크리쳐는 액자 속에 갇힌 '박제된 작품'으로서 벽에 고정돼 있다. 그러나 후반부의 클라이맥스 포인트Climax Point에서는 그림 밖으로 나온 한 무리의 크리쳐들이 린킨 파크의 공연 무대를 유유히 가로지른다. 마치 내면에 갇혀 정신적으로 고통받던 자아가 외부와 소통하고, 치유의 과정을 통해 삶의 방향성을 찾아 가는 것처럼 말이다.

20세기 초 정신과 의사들은 프로이트Sigmund Freud가 연구한 무의식과 초현실주의를 토대로, 정신질환자들의 미술작품에서 치료 방안을 모색했다. 이는 '아르 브뤼'Art Brut로 시작된 '아웃사이더 아트'Outsider Art뿐만 아니라, 미술치료의 모태母胎기도 하다. 미국의 미술치료사인 레이첼 코헨Rachel Cohen이 지은 『아웃사이더 아트와 미술치료: 공유된 과거, 현재의 쟁점 사안들, 그리고 미래의 정체성』Outsider Art and Art Therapy: Shared Histories, Current Issues, and Future Identities (2021, 군자출판사)은 하나의 뿌리에서 탄생한 아웃사이더 아트와 미술치료의 도전과제를 다룬다.

기실 이 책은 일반 독자들이 이해하기에 전문적이고 어렵다. 그러나 기존 책들이 아웃사이더 아트의 과거와 현재를 개괄적으로 보여주는 반면, 이 책은 아웃사이더 아트의 개념 정의와 정체성 문제를 심도 깊게 고민한다. 나아가 보다 명확하고 일관된 정체성 구축을 위한 방향을 모색한다는 점에서 미래지향적이고 유의미하다.

코헨은 미술치료와 마찬가지로, 아웃사이더 아트의 도전과제로서 '정의와 용어'를 꼽는다. 기본적으로 아웃사이더 아트는 창작의 전통적인 맥락, 즉 인정받은 순수미술의 범위에서 정의될 수 없는 모든 예술활동이라 생각할 수

있다. 그러나 아웃사이더 아트는 시간, 양식, 장소, 주제에 근거한 운동이나 학파가 아니며, 관련 연구에 초점도 작품 자체나 특성 관습, 통합적 특성보다는 창작자에 기인해왔다. 따라서 아웃사이더 아트는 끊임없이 진화하며 새로운 정의에 개방적이다. 한편 아르 브뤼 외에 독학 예술Self-taught Art, 예지 예술Visionary Art, 민속 예술Folk Art 등 세분화된 용어들 (이 책에서는 '라벨'label이라 칭한다)도 아웃사이더 아트의 총체적 개념 정의를 모호하게 만드는 요인이라고 코헨은 지적한다. 특히 이 책에서는 앞서 소개된 비주류 예술의 세부 영역들 외에 '남부 흑인 민속 예술'Southern Black Fork Art, '교도소 예술'Prison Art도 소개하고 있다.

또한 코헨은 아웃사이더 아트의 창작자들이 주류 예술과 차별화되는 부분이 구체적으로 무엇인지에 대한 고민이 필요하다고 강조한다. 오늘날 많은 비주류 예술가가 주요 미술관에 소속돼 있고, 큰 값에 작품이 팔리고, 주요 국제 전시에 참여한다고 해서 그들이 '아웃사이더'outsider에서 '인사이더'insider로 변하는가? '인사이더 아트'Insider Art라는 호칭은 없는데, 그렇다면 이 예술은 무슨 항목으로 들어가야 하는가? 반대로 주류 미술계 밖의 예술가들은 예술가로서의 경력에 대한 열망이 없고, 자기 개념이 없는 사람들일까?

더불어 아웃사이더의 개념 정립을 그들의 작업에 관심을 두는 인사이더에게 의존하는 현실도 우려되는 부분이다. 이는 역사적으로 아웃사이더 아트가 착취당하는 구실을 제공했다. 인사이더 예술가들은 종종 그들의 작품과 함께 축하받기 위해 미술계 내부로 초대받았지만, 아웃사이더 예술가들은 많은 경우 창작이 끝나고 나면 작품에서 제외되거나 작품을 보여주고 고찰하는 데 있어 목소리를 내지 못했다. 미국의 예술평론가 라일 렉서Lyle Rexer의 말처럼, "아웃사이더 아트는 역사가, 평론가, 수집가들의 창작품이자 예술가를 제외한 모든 이들의 창작품"이다.

코헨은 아웃사이더 아트를 정의하고 정체성을 확립해 나가는 데 있어, '라벨 달기'를 일종의 '양날의 검'으로 본다. 라벨을 달아야 할지의 여부와 어떠한 라벨을 달아야 할지에 대해 결정하는 것은 매우 까다로운 작업이다. 그러나 다양한 라벨을 통해 예술이 아닌 것으로 여겨졌던 부분을 아웃사이더 아트로서 동시대 미술의 하위 영역으로 끌어올릴 수 있었던 것도 사실이다. 아웃사이더 아트의 유동성을 토대로, 동시대 미술과의 지속적인 소통을 통해 그 개념과 정체성을 진화시켜 나가는 것이 관건이다. 아웃사이더 아트를 어떻게 정의할지, 누가 아웃사이더이고 인사이더인지는 상황에 따라

계속 정립될 것이다. 끊임없는 변화와 성장은 아웃사이더 아트가 살아 숨쉬는 원동력이다.

한국의 아웃사이더 아트에 부쳐

추사 김정희秋史 金正喜는 조선 후기를 대표하는 서화가書畵家였다. 70년의 세월을 살면서 그는 벼루 10개에 구멍을 내고, 붓 1천 자루를 닳아 없앨 만큼 창작에 열정적이었다. 대한민국 국보 제180호로 지정된 그의 작품 〈세한도〉歲寒圖는 소나무와 잣나무 같은 선비의 절조節操를 표현한 그림으로, '무가지보'無價之寶: 값을 매길 수 없을 만큼 귀한 보물라는 평가를 받았다. 또한 그가 창시한 '추사체'秋史體는 수천 년간 이어져온 중국 문필가들의 글씨체들을 연구해 이들의 장점과 자신만의 개성을 응집해 만들어낸 전위적인 서체였다.

김정희는 "가슴속에 1만 권의 책이 들어 있어야 그것이 흘러넘쳐서 그림과 글씨가 된다."라고 말했다. 그만큼 그의 작품은 천재성에 의존한 요행이 아닌, 끊임없는 지식의 축적에서 비롯됐다. 미국의 국민화가 벤 샨Ben Shahn은 그의 저서 『예술가의 공부』The Shape of Content에서 예술가가 갖춰야 할 3가지 기본 자질로 '교양, 식견, 통합력'을 강조했다. 즉, ❀ 가치를 인식하는 능력(지각력), ❀ 방대한 지식을 축적하는 능력, ❀ 교양과 식견으로 얻은 모든 재료를 창의적인 행위와 이미지로 통합하는 능력이 필요하다.

샨은 교육을 통한 공부가 이러한 예술가의 자질을 만들어줄 수 있다고 했다. 특히나 정식 미술교육을 받지 않은 독학 예술가들에게 공부는 필연적이다. 그는 예술 분야에서 독학의 놀라운 가능성에 대해 다음과 같이 언급한다.

독학으로도 뛰어난 식견을 쌓은 사람이 놀랄 만큼 많다는 것은 역사적인 사실입니다. 그들은 책을 많이 읽었고 여행을 다녔으며 교양 있고 대단히 박식하고 또한 물론 생산적이었습니다…(중략)…전 세계인의 미술 취향을 결정한 화가는 거의 완전한 독학자였습니다.

유럽에서 정신의학을 중심으로 비주류 예술의 개념이 태동한 것은 1920년대 초였다. 한 세기에 가까운 세월 동안 비주류 예술은 미국과 유럽에서 개념화와 세분화, 확대와 정착의 과정을 거쳐왔다. 그렇다면 한국 미술계에서 비주류 예술의 위치는 어디쯤일까. 대한민국의 독학 예술가로 자리매김하고픈 나에게 국내 비주류 예술의 현주소를 파악하는 것은 당연한 과제였다.

앞서 『큐레이션의 시대』キュレーションの時代를 조명하면서, 비주류 예술에 있어 '큐레이션'curation의 가치와 중요성에

대해 언급한 바 있다. 나는 '아웃사이더 아트'Outsider Art
라는 '콘텍스트'context를 토대로, 그간 온·오프라인으로
발표된 국내 비주류 예술 관련 자료들을 검색했다. 이들
가운데 독학 예술가의 '관점'perspective에서 유의미하다고
판단한 15개의 자료들을 선택했고, 관련 내용을 편집해
새로운 의미를 부여한 '콘텐츠'contents로 만들어내 나의
브런치 매거진 〈독학 예술가의 관점 있는 서가〉brunch.co.kr/
magazine/selftaughtart에 연재했다. 이후 수차례의 탈고 과정을
거친 콘텐츠들은 『독학 예술가의 관점 있는 서가: 아웃사
이더 아트를 읽다』라는 제목 하에 재구성됐다. 나는 아웃
사이더 아트를 위한 충실한 '큐레이터'curator였다.

블로그 〈정병모의 민화 Talk〉, 『중국현대미술사: 장벽을
넘어서』The Wall: Reshaping Contemporary Chinese Art, 『토크
아트』Talk Art처럼 우연히 접하게 된 자료를 제외하면, 나머지
12개는 국내 최대 포털사이트인 〈네이버〉의 책 세션book.
naver.com을 통해 찾아냈다. 이때 비주류 예술 관련 핵심어
keyword인 '아웃사이더 아트', '아르 브뤼'Art Brut, '독학 예술'
Self-taught Art로 검색해, 이중 1개 이상에 대한 내용을 다룬
책들 중에서 선별했다. 『너와 같이』와 『중국현대미술사:
장벽을 넘어서』의 경우, 저자들에게 '아르 브뤼'나 '아웃사

이더 아트' 등 서양의 비주류 미술 개념에 대한 전문성은 부재했지만, 그 본질과 일맥상통한 내용을 다루었다고 판단해 이 책에 포함시켰다.

이 책의 뼈대가 된 15개의 아웃사이더 아트 자료들을 발견해내고 탐독하면서, 나는 아웃사이더 아트의 태동과 발전 과정, 미술사적 가치에 대해 새롭고 유의미한 지식을 얻었을 뿐만 아니라 비주류 예술 전반을 보다 입체적이고 심도 있게 이해하게 됐다. 그러면서 아웃사이더 아트에 대한 현재 한국사회의 '관점'에 대해 보다 명확한 윤곽을 그려볼 수 있었다. 내가 파악하고 도출한 국내 아웃사이더 아트의 현주소와 시사점을 크게 3가지로 정리해볼 수 있겠다.

첫째, 아웃사이더 아트 관련 자료가 양적·질적으로 모두 부족하다. 도서로만 봐도, 2022년 4월 기준으로 〈네이버〉 책 세션에서 상기 3가지 핵심어로 검색해 나온 국내 도서는 28권에 불과했다. 2003년부터 2021년 사이에 발간된 이 책들 중에서 21.4%(6권)는 이미 절판된 상태였다. 아웃사이더 아트 자료의 양적 부족, 절판에 따른 자료 접근성의 차단, 아웃사이더 아트의 100년 역사에 비해 국내에서는 2000년대 이후 관련 책이 등장했다는 점 모두 국내 아웃사이더 아트의 인식 증진에 있어 큰 걸림돌로 보인다.

둘째, 소위 '진화된 개념'으로서의 비주류 예술에 대한 접근과 분석이 부족하다. 20세기 초 정신과 의사들이 정신 질환자들의 미술 작품을 토대로 치료 방안을 모색하면서 비주류 예술 개념의 토대가 마련됐고, 1945년 장 뒤뷔페Jean Dubuffet가 이를 '아르 브뤼'로 칭하면서 비주류 예술의 정의는 보다 명확해졌다. 이후 1972년 영국의 예술학자 로저 카디널Roger Cardinal은 비주류 예술의 포괄적·개방적 개념을 정립하고자, '아르 브뤼'를 영문 번역해 '아웃사이더 아트'라는 용어를 만들었고 이는 독학 예술을 비롯해 민속 예술Folk Art, 나이브 아트Naïve Art, 원시 예술Primitive Art 등 다양한 개념으로 세분화됐다. 블로그 〈정병모의 민화 Talk〉, 『아트인컬처』 2021년 5월호, 『아웃사이더 아트와 미술치료: 공유된 과거, 현재의 쟁점 사안들, 그리고 미래의 정체성』 Outsider Art and Art Therapy: Shared Histories, Current Issues, and Future Identities 등 아웃사이더 아트의 광의적 개념과 세부 영역들을 다룬 책들도 있지만, 많은 국내 자료들에서 아웃사이더 아트의 개념과 활동을 정신질환자나 장애인 등 '특수계층의 예술'로서만 바라보고 있었다. 치료가 목적이 었던 초기 개념에서 더 나아가, 일반인 아웃사이더 아티스트Outsider Artist의 활동까지 비주류 예술에서 아우르는 노력이 한국사회에 좀 더 필요하다고 본다. 이러한 점에서

아시아 최초의 아르 브뤼 및 아웃사이더 아트 전문 미술관인 벗이미술관의 행보를 주목할 필요가 있다. 지난 2월 22일부터 3월 13일까지 진행된 〈2022년 벗이미술관 창작레지던시 3기 입주작가 모집〉 공고에서는 모집 대상인 아웃사이더 아티스트를 '미술 정규 교육을 받지 않은 비전공자 아티스트self-taught 혹은 기성의 가치관을 벗어난 틀 밖의 사고를 통해 자유로운 창작활동을 목적으로 하는 아티스트'로 정의하고 있다.

셋째, 향후 국내 아웃사이더 아트 활동의 정착과 체계화를 위해 개별 활동 주체들을 결집하고, 이들을 관리·지원하는 '구심점'이 필요하다. 이 책의 본문에서 벗이미술관이 여러 관련 기관·단체 및 학계 전문가 등과 협력한 사례를 살펴보긴 했으나, 이것이 통합적인 관리 체계에 기반하고 있다고 보기는 어렵다. 기실 국내 아웃사이더 아트 관련 기관·단체 및 아웃사이더 아티스트들은 산발적으로 각자의 활동에 전념하고 있으며, 그 규모나 현황에 대한 정기적인 조사나 연구, 관련 자료의 아카이빙이 종합적으로 이루어지고 있지 않다. 향후 국내 아웃사이더 아트 활동이 보다 지속 가능하고 내실 있게 추진될 수 있도록, 다양한 활동 주체들을 포괄하는 국내 아웃사이더 아트의 '본부'가 구축됐으면 하는 바람이다. 문화예술 분야 중앙·지방 정부

부처나 그 산하기관에서, 또는 관련 학회나 연구소가 설립돼
이러한 역할을 담당해주면 좋지 않을까 싶다.

'유엔 교육·과학·문화기구'UNESCO: United Nations Educational,
Scientific and Cultural Organization인 유네스코는 1980년 제21차
유네스코 총회에서 「예술가 지위에 관한 권고」Recommendation
concerning the Status of the Artist를 채택했다. 이 권고에서
유네스코는 예술가와 그 지위에 대해 다음과 같이 정의하고
있다.

1. '예술가'란 예술작품을 창작하거나 독창적으로 표현
 하거나 혹은 이를 재창조하는 사람, 자신의 예술적
 창작을 자기 생활의 본질적인 부분으로 생각하는
 사람, 이러한 방법으로 예술과 문화의 발전에 이바지
 하는 사람, 고용돼 있거나 어떤 협회에 관계하고
 있는지의 여부와는 관계없이 예술가로 인정받을 수
 있거나 인정받기를 요청하는 모든 사람을 의미한다.
2. '지위'라는 용어는 한편으로는, 한 사회에서 예술가
 에게 요청되는 역할에 따르는 중요성을 기초로 위
 에서 정의된 예술가에게 주어지는 존중을 의미하며,
 다른 한편으로는 정신적, 경제적, 사회적 제 권리를

포함해, 특히 예술가가 당연히 누려야 하는 소득과 사회보장과 관계되는 제 자유와 권리에 대한 인정을 의미한다.

이 권고를 통해 유네스코는 예술가의 자격 요건이 소속 기관이나 학위가 아닌, 예술을 위한 독창성과 열정에 기반하고 있음을 일깨워준다. 더불어 '예술가들을 위한 권리장전'이라 불리는 만큼, 이 권고는 창작 활동에 있어 모든 예술가들이 누릴 권리를 국가 차원에서 적극적으로 존중하고 보장해야 한다고 강조한다. 「예술가 지위에 관한 권고」가 전 세계 국가들에게 기대하는 것처럼, 한국의 미술계에서도 아웃사이더 아트에 대해 보다 열린 인식이 자리 잡았으면 한다. 또한 모든 아웃사이더 아티스트들이 예술가로서의 권리를 동등하게 누리면서, 자신만의 예술세계를 한층 발전시킬 수 있도록 이들을 위한 교류협력 네트워크 및 관리 체계의 기틀이 마련되기를 기대해 본다.